基本のしくみから映像、ミラーシステム、作り方まで
万華鏡のすべてを網羅した決定版

万華鏡大全

山見 浩司 著

はじめに

　万華鏡と聞けばほとんどの人が「あ、これでしょ？」と手をくるっと回す動作をします。昔から日本では親しまれているおもちゃの万華鏡です。それほど多くの人に知られていることは素晴らしいのですが、現在は格段に進化していて、もっと綺麗で凄いものがあるんだということをつい自慢したくなります。

　万華鏡は1816年にスコットランドの物理学者によって光の研究中に偶然生まれたものですが、彼のその発明に誰もが息を飲み、夢中になってのぞき込んでいたに違いありません。発明から瞬く間に万華鏡は世界へと旅立ち、日本へも発明からわずか3年で渡ってきています。

　そんな万華鏡も現在はおもちゃからアートの世界へとその第一歩を踏み出したところです。まだまだその歴史は浅く、これからより発展していく可能性を秘めていると私は思っています。より多くの人に広め、その素晴らしさに触れてもらい、見る側そして作る側の意識をもっと高めて、万華鏡がアートの世界で堂々と胸をはっていられるような、そんな存在になれば嬉しいです。

<div style="text-align: right;">万華鏡作家　山見　浩司</div>

万華鏡大全　目次

はじめに　2
本書で紹介する万華鏡作りの技法について　6

第1章　無限の可能性を秘める万華鏡　7

アート万華鏡の世界へようこそ　8
世界で活躍する万華鏡作家たち　10
中里 保子　10／佐藤 元洋　11／小山 雅之　12／小林 綾花　13／
チャールス・カラディモス　14／マーク・ティックル　15／スー・リオ　16／
ランディ＆シェリー・ナップ　17／ペギー＆スティーヴ・キテルソン　18／
ジュディス・ポール＆トム・ダーデン　19／スティーブン・グレイ　20／
ケビン＆デボラ・ヒーリー　21／ルーク、サリー＆ノア・デュレット　22

第2章　万華鏡の映像　23

1　万華鏡の映像　24
同じ形が無限に反復して広がっていくタイプの映像4種類

映像が作られるしくみ　25
ツーミラー二等辺三角形（頂角30度）の映像／スリーミラー正三角形の映像

主なミラーシステムの映像の特徴　26
スリーミラーシステム／フォーミラーシステム／テーパードミラーシステム／
その他のミラーシステム

ツーミラーの頂点の角度（頂角）は360度を割り切れる数値で　27

2　各種ミラーシステムとその映像　28
スリーミラー正三角形　28
スリーミラー二等辺三角形（頂角36度）　29
スリーミラー二等辺三角形の頂点の角度（頂角）と映像　30
スリーミラー直角三角形（内角30度、60度、90度）　32
スリーミラー直角二等辺三角形（内角45度、45度、90度）　33
ツーミラー二等辺三角形（頂角36度）　34
ツーミラー二等辺三角形（頂角15度）　35
フォーミラー正方形　36
フォーミラー菱形　37

対面式ツーミラーとコの字型スリーミラー　38
　　　サークルミラー　39
　　　テーパードミラー（スリーミラー正三角形）　40
　　　　テーパードミラーの不思議　41
　　　　テーパードスコープ映像のバリエーション　42
　　　　映像を写真に撮ってみましょう　44

第3章　万華鏡のしくみ　45

1　基本的な万華鏡のしくみ　46
　　　組んだミラーで直接オブジェクトを見る
　　オブジェクトの取り付け方による万華鏡の分類　47

2　セルスコープ (Cell Scope) のしくみ　48

3　ワンドスコープ (Wand Scope) のしくみ　50

4　ホイールスコープ (Wheel Scope) のしくみ　52

5　テレイドスコープ (Teleidoscope) のしくみ　54
　　　美術工芸品としての魅力を併せ持つ万華鏡の世界へ　56

第4章　万華鏡を作る　57

1　万華鏡に使うガラスのミラー（鏡）　58

2　レンズ　59
　　　レンズの焦点距離について／レンズは凸面をふたののぞき穴に向ける

3　映像のもととなるオブジェクト　60
　　オブジェクトを選ぶ　60
　　　オブジェクトを選ぶコツ／細く小さい素材を使う／細く長い素材を切って使う／
　　　ステンドグラス素材を利用する／ガラスに熱を加えて加工する
　　ケースに入れるオブジェクトを選ぶ　62
　　　オブジェクトの調整　62
　　　ワンド（細長いケース）のオブジェクトの量とオイル　62
　　オブジェクトを固定して作る場合（ホイールなど）　63
　　　模様の美しいマーブルは1つだけで美しいオブジェクトに　63

ガラスオブジェクトを手作りする　64
　　カセットバーナーで作るねじり模様のガラスオブジェクト／
　　トーチバーナーで作る2色のくるくる巻いたガラスオブジェクト

4　万華鏡作りに使う主な道具など　66

5　万華鏡を作る　68

ガラスの表面鏡をカットする　68
　　保護シートを切るときのコツ／ガラスカッター（オイルカッター）の扱い方

ドライセルスコープを作る　70

オイルワンドスコープを作る　80
　　二等辺三角形の頂角の決め方　85
　　ツーミラー二等辺三角形におけるミラーの位置について　88
　　細長いオブジェクトケース　90
　　オイル（グリセリン）について　90

テレイドスコープ（景色万華鏡）を作る　92

ホイールスコープを作る　100
　　ステンドグラスのハンダ付け　103

テーパードスコープを作る（A）　118

テーパードスコープを作る（B）　130
　　テーパードミラー（スリーミラー正三角形）に手を加えて作る映像のバリエーション　144

付　録　145

万華鏡の歴史をたどると、19世紀の地球の動きが見える！　大熊進一　146
本書に出てくる万華鏡関連用語および素材など　149
　　二等辺三角形映像のポイント数と頂角／万華鏡とガラス工芸技法
本書で使用している道具　152
　　万華鏡専門店　リトルベアー　153
索引　154
万華鏡を楽しめる場所　156

あとがき　158
著者プロフィール　159

本書で紹介する万華鏡作りの技法について

　本書はアート万華鏡と呼ばれる、技法的にも高度な万華鏡の世界へご案内するものです。アート万華鏡の世界はまだ歴史が浅く、作家たちはそれぞれに工夫を凝らし、新しい映像とそれを実現させるための技法に挑んでいます。

　本書ではミラーシステムと映像など、万華鏡の映像やしくみの最も基本となる部分を紹介していますが、さらに万華鏡のしくみを具体的にご理解いただけるように、基本の素材などの紹介に加えて、基本的な万華鏡の種類の中からいくつか選んで作り方も紹介しました。

　多くの作家たちが新しい映像を求めて万華鏡作りを行っている中で、同じミラーシステムでも作り手によって作り方は異なってきます。ここで紹介した作り方は著者個人がミラーと万華鏡を作る際の技法であることをご承知ください。
　これらを参考にしていただき、それぞれの方が作りやすい方法を探って行くきっかけになればと思います。
　また立体映像のテーパードミラーは、現在さまざまな作家による多くのバリエーションが紹介されています。ここで紹介したのは基本となる技法ですので、これをもとにみなさんそれぞれで工夫してみてください。

第1章
無限の可能性を秘める万華鏡

アート万華鏡の世界へようこそ

　万華鏡は英語で Kaleidoscope という、「綺麗なものを見る」といった意味の造語です。おもちゃとは区別するために「アート万華鏡」や「Art Kaleidoscope」などと呼ばれます。
　現在では万華鏡作家（Kaleidoscope Artist）と呼ばれる人たちが増え、さまざまな素材を使い、それぞれの個性を打ち出しながらオリジナリティーのある作品を作っています。現在最も作家が多いのがアメリカですが、その次に作家が多い国はおそらく日本でしょう。アメリカの作家は個性あふれるユニークさを持った作品作りを得意とし、日本の作家はその手の器用さから繊細かつ美意識の高い作品を作り上げます。
　ここに紹介する作家たちは皆それぞれに自分の世界を持ち、万華鏡を自分の分身のように思っている作家ばかりです。それぞれにこだわりがあり、思いを込めて一つ一つの作品を作り上げる。同じものは決して存在せず、瞬間の映像は二度と現れない、まさに一期一会の出会いなのです。

SA・KU・RA

WAVE

作品と映像：著者

世界で活躍する万華鏡作家たち

無限の可能性を秘めた作品と映像の作り手たちを
私の視点から紹介します。

中里 保子
Yasuko Nakazato

彼女の作品を見てまず思うのが作品自体のその存在感でしょう。高い技術を駆使しさまざまなテイストの作品を作り上げています。ガラス素材に魅かれたデザイナー時代に万華鏡に目覚め、以来独自の手法で作品を制作。妥協を許さない姿勢と洗練された技術によりオンリーワンの世界観を表現しています。ガラスと金属との組み合わせを得意とし、最近では伊勢型紙をデザインに取り入れています。万華鏡の世界大会では4回の受賞歴を持ち、海外でも活躍中。

KATAGAMI style

佐藤 元洋
Motohiro Sato

万華鏡を作るため、東京ガラス研究所で吹きガラスの基礎を学び、万華鏡の世界に飛び込んだ作家。研究熱心な彼は瞬く間に技術を習得し独自の世界観を作り出しました。吹きガラスの持つ緩やかなカーブと彼が生み出す映像の透明感は彼にしか作れないもの。現在は地元、仙台に工房を設け夫婦二人三脚で制作に取り組んでいます。万華鏡の世界大会でも受賞歴を持つ、今後に期待が持てる注目の若手作家。

Deep Blue

Uranus

小山 雅之
Masayuki Koyama

照明器具のデザイナーとしての経験を生かし、作品制作でも寸分の狂いも許さない正確さと抜群のセンスで、納得のいくまで問題点を追求し、完成度の高い作品を作り上げる。そこまでやるのかと思う程の念入りな構想、試作、完成までのプロセスは彼自身の制作に対する姿勢です。万華鏡の世界大会でも受賞するなど、これからが楽しみな作家。

Stream of time

小林 綾花
Ayaka Kobayashi

大学で彫金を学び、ジュエリー作家としてデビュー。ライフワークでもある旅の途中で偶然出会った万華鏡に強く心を打たれ、独学で万華鏡制作をスタート。彫金の技術を用い、一切の妥協を許さないその姿勢から、気の遠くなる様な繊細な作業を経て、ようやく一つの作品が完成します。色彩心理や幾何学、パワーストーンによる癒しの効果などを考慮し、天然石や宝石をオブジェクトとする万華鏡を制作。抜群のセンスと完成度の高いそのスタイルにファンも多く、これからの活躍が期待される作家。

Captain's Scope

Crystal scopes

チャールス・カラディモス
Charles Karadimos

アメリカでの万華鏡の発展に大きく貢献した米万華鏡作家の第一人者。現在もリーダー的存在で皆に親しまれています。ミラーシステムはツーミラーにこだわり、オブジェクトはドライのみととにかく頑固なまでに一つの表現方法にこだわり作品を作り続けています。ステンドグラスのスランピング技法を巧みに使い、さまざまなスタイルの万華鏡をセンス良く作り上げる確かな技術と映像の繊細さには根強いファンがいる作家。ユーモアがありとてもフレンドリーな作家で私のベストフレンドであり、最も尊敬するアーティストです。

Karascope

マーク・ティックル
Marc Tickle

一目見れば彼の作品と分かる、とてもハイセンスで特徴のある3D万華鏡を制作する作家。今までの常識を覆す、ボディの一面全体に設けられた大きなのぞき口が特徴で、映像を見るとどのような仕組みになっているのか毎回のように悩まされます。その映像はまるでトリックアートの世界に迷い込んだかのような不思議な感覚を覚えるほど。毎年万華鏡の世界大会には家族で参加しています。

Laura

15

スー・リオ
Sue Rioux

彼女のデザインセンスには見る者の目を釘づけにする独特な魅力があります。ダイクロイックガラスをふんだんに使い、彼女らしいきらびやかな世界観を表現しているのが特徴。インテリアとしてもとても存在感のある作品ばかりで、彼女の作品に影響を受けた作家は数多くいます。ボディの内部に複数の異なるミラーを入れ込むなどして、女性作家としては大型の作品も手がけています。メイン州のケネンバンクにアトリエを設け、作品を制作する傍ら、アートショーなどにも積極的に参加しているパワフルな作家。

Egret

ランディ＆シェリー・ナップ
Randy & Shelly Knapp

さまざまな木を巧みに組み合わせセンスの良い万華鏡を作る二人。Randy はとてもクリエイティブな頭脳の持ち主で必要な工作機械まで手作りしてしまうほど。最近では木やアクリルなどに思いのままに彫刻ができるオリジナルマシンを完成させ、それらの彫刻を施した万華鏡がとても美しく、どのように加工するのかとても興味深いところ。Shelly の作り出すセンスの良いオブジェクトには彼女のこだわりが垣間見られ、その繊細な映像にはファンも多い。二人ともとても気さくな性格で皆から愛される仲の良いおしどり夫婦。

Evolver

American Folk

17

ペギー & スティーヴ・キテルソン
Peggy & Steve Kittelson

彼らの作る万華鏡はとても華やか。電気炉を使ったガラスのフュージングやスランピング技法を巧みに使い、主に花などをモチーフとして作品を作り上げています。Peggy はバーナーワークを得意とし、彼女の作るオブジェクトはその色の組み合わせと形に特徴があります。Steve はミラーを担当して制作。日本をこよなく愛するおしどり夫婦です。

Just Another Day in Paradise

ジュディス・ポール＆トム・ダーデン
Judith Paul & Tom Durden

古くから万華鏡を制作している万華鏡界の大御所。異素材との組み合わせも得意とし、外観やオブジェクトにも必ずテーマを設定しそれに沿った作品作りを心がけています。ダイクロイックガラスは彼らの好きな素材の一つであり、きらびやかな世界観も特徴の一つ。Judith が主にオブジェクトを担当し、Tom はミラー制作の担当、通称ミラーマンと呼ばれています。皆から愛される世話好きで気さくな二人です。

French connections

Wine tasting

Rainbow wave

Shell collector

Snowing

スティーブン・グレイ
Steven Gray

彼の万華鏡の特徴はそのダイナミックさです。主に木を使用し作品を作り上げていますが、最近では金属と組み合わせた作品も多く、その表現とイマジネーションは他に類を見ないほど見事。のぞいた時のその迫力ある映像には独特の世界観がありファンも多い。作品作りの時にはきちんと仕事をこなし、オフの時間にはとことん楽しむ陽気なおじさん。私の憧れるアーティストの一人です。

Infinite Parallel Universes

ケビン & デボラ・ヒーリー
Kevin & Deborah Healy

ジュエリー万華鏡と言えば必ず彼らの名前があがるほど有名な作家。作品はゴールド＆シルバー、宝石を主に使用し制作していますが、彼らのすごいところはそのサイズの小ささ。直径5mmほどの筒に幅3mmのミラーを正確に組み立て、さらには映像のポイントの正確さはもちろん、傷一つないきれいなミラーを作り上げます。このような小さなミラーをこれほどまでに正確に組めるのは彼らをおいて他にはいません。

Jellyfish

MOON MISSION

5-4-3-2-1 BLAST OFF ROCKET RING

21

ルーク、サリー & ノア・デュレット
Luc & Sallie and Noah Durette

彼らの作る万華鏡の最も優れた点はそのミラーの仕上げ。正確さと限りなく美しく組み立てるその技術には目を見張るものがあります。そして他に類を見ない華麗なオブジェクトも彼らの特徴を印象付けています。ボディ本体に関しても木を多用し、寄せ木細工風のものからレーザーで彫り込んだもの、プリントを施したものなど、どれもテーマに沿ってセンス良く仕上げられています。最近では息子のNoahも制作を手伝っているようです。私のコレクションの中でも最も多いのが彼らの作品です。

The Gathering

第2章
万華鏡の映像

1 万華鏡の映像

　万華鏡のミラーは2枚以上の鏡を組み合わせて作る角筒状の多面鏡です。ミラーには組む鏡の枚数や組み方によって多くの種類があり、ミラーシステムと呼ばれます。万華鏡の映像はそのミラーシステムを通してオブジェクト（対象物）を見ることで生まれます。

　複数枚の鏡を組み合わせて作る万華鏡のミラーは多面鏡ですので、見るオブジェクトはひとつの実像が複数の鏡に反射を繰り返して、あの華麗な万華鏡映像を生みます。それぞれのミラーシステムによって見られる映像には特徴があり、さらに工夫することによって新しい映像を作り出すこともできます。この章では基本的なミラーシステムとその映像を紹介します。

同じ形が無限に反復して広がっていくタイプの映像4種類

　万華鏡の映像の中で、同じ形が無限に広がっていくタイプには、右の写真のように4つのパターンがあります。p.28、32、33、36もご覧ください。

　これら4種類の果てしなく反復する敷きつめ模様の映像は、限りなく変化しつづける万華鏡映像の中においてもオーソドックスでなつかしく、貴重な万華鏡映像のパターンと言うこともできるでしょう。

1. スリーミラー正三角形

2. スリーミラー直角三角形
（内角が30度、60度、90度）

3. スリーミラー直角二等辺三角形
（内角が45度、45度、90度）

4. フォーミラー正方形

映像が作られるしくみ

　ひとつの実像が複数のミラーに反射して映像が作られていくしくみをツーミラー二等辺三角形（頂点の角度〈頂角〉30度）とスリーミラー正三角形で見ると図のようになります。

ツーミラー二等辺三角形（頂角30度）の映像

　映像は2枚の鏡だけで反射を繰り返すことで、中央にひとつの焦点を結ぶ閉じた円形映像になります。

ミラーを通してオブジェクトを見る。

のぞいたときにミラーから見える部分のオブジェクト（実像）。

頂角30度の場合、もとになる映像（実像）が表・裏になりながら反射していき、中心にひとつの焦点があるシンメトリーな12面の美しい円形映像ができる。映像のポイント数は6ポイントとなる（p.150参照）。

　✎ 円形映像が12面で構成されるのは、360度を頂角の30度で割った値が12であることによります。

スリーミラー正三角形の映像

　スリーミラー正三角形の映像は、図のように赤線で囲んだひとつの実像から、辺に対してシンメトリーに反射を繰り返していくことによって作られます。

🔺は実像の1回目の反射で作られ、文字は裏文字になる。
🔷は🔺を反射することで、文字はまた元にもどる。
🔶は🔺を反射しているが、★の3カ所は両脇の🔺2カ所からの反射が重なった映像となっている。

　4回目以降の反射も同様に各辺に対してシンメトリーに反射を繰り返すことで、同じ模様が敷きつめられた映像ができる。

25

主なミラーシステムの映像の特徴

スリーミラーシステム

古くから親しまれてきた正三角形映像のほかに、組み立て方によってさまざまなタイプの映像を作ることができるミラーシステムです（p.28〜33 参照）。

フォーミラーシステム

p.36 では正方形に組んでいますが、長方形に組むなど工夫してみてください。菱形（p.37）は角度を変えることで映像の変化が楽しめます。

テーパードミラーシステム

テーパードミラーといえば空間に浮かぶ球体映像が特徴ですが、工夫のしかたでさまざまなバリエーションが生まれます。p.40 〜 43 もご覧ください。

「第4章　万華鏡を作る」の「テーパードスコープを作る（A、B）」（p.118 〜 144）では、ミラーを工夫して映像に変化をつけるための基本の技法も紹介しています。

その他のミラーシステム

ツーミラーシステムについては次頁をご覧ください。

対面式ツーミラーとコの字型スリーミラーは、ミラーの先端を細くしてテーパードミラーにすることもできます。

p.28 〜 43 では基本となるミラーシステムと映像について紹介していますが、ぜひいろいろ工夫を加えて新しい映像を楽しんでください。

26

ツーミラーの頂点の角度（頂角）は360度を割り切れる数値で

　ツーミラー二等辺三角形の円形映像は、p.25の図でわかるように中心にミラーの頂角部分が集まって焦点を形成します。そのため二等辺三角形の頂角が360度を割り切れない数値の場合は、整った映像にはなりません。組むときに頂角がずれてしまった場合も同様です（写真B）。ツーミラー二等辺三角形で円形の美しいシンメトリー映像を作るためには、頂角を360度を割り切れる数値に組むことをおすすめします。

　ポイント数と頂角の関係についてはp.150、ポイント数の確認と頂角の微調整についてはp.85を参照ください。

A：正確な8ポイント映像で、頂角は30度に組まれている。

B：頂角が正確な30度になっていないため映像がずれている。

ツーミラー二等辺三角形の映像は正多角形

　写真C、Dもツーミラー二等辺三角形の映像です。円形映像のイメージが強いのでちょっと意外な感じがしますが、頂角を360度を割り切れる数値で広くしていくと、このように三角形（頂角120度）や四角形（頂角90度）の映像になります。

　ツーミラー二等辺三角形の映像は、頂角によって辺数が決まる多角形なので、模様を細かくして華やかな円形映像に近づけるには、頂角をできるだけ狭くしなくてはなりません。p.35は頂角15度で24面の多角形映像となっていますが、どこまで頂角を狭くしかつ正確にミラーを組み立てられるか挑戦してみてください。

C：頂角120度

D：頂角90度

2 各種ミラーシステムとその映像

スリーミラー正三角形

〈ミラーの断面〉

60度 / 60度 / 60度

　ミラーの断面である正三角形で切り取られた形（実像）が、3つの辺に対してそれぞれシンメトリーに反射を続けていくことで、無限に同じ正三角形模様が続いていく映像が生まれます。最も基本的なミラーシステムで、昔から親しまれてきた万華鏡映像です。p.25もご覧ください。

　なお、映像が規則正しく整然とどこまでも続くため、正確に組まれていないと映像のずれた部分が目立つという、単純な半面ごまかしがきかないという一面もあります。

正三角形に組んだスリーミラーシステムで文字「ま」を見た映像。

映像の中の実像は赤い線で囲んだ部分です。

スリーミラー二等辺三角形（頂角36度）

〈ミラーの断面〉

スリーミラーですが、二等辺三角形に組むことでスリーミラー正三角形と違って、複雑な映像になります。

また、左の映像はミラーの頂角が36度なので、ところどころに星の形をした5ポイント（p.150参照）の映像が表れます。

スリーミラー二等辺三角形（頂角36度）で文字「ま」を見た映像。

映像の中の実像は赤い線で囲んだ部分です。

スリーミラー二等辺三角形の頂点の角度（頂角）と映像

スリーミラーの二等辺三角形は、頂角を変えることで、映像が大柄になったり細かくなったり変化します。いろいろな角度を試してみてください（映像のポイント数については p.150 参照）。

上の映像：頂角 22.5 度、映像 8 ポイント、下の映像：頂角 18 度、映像 10 ポイント

上の映像：頂角 15 度、映像 12 ポイント、下の映像：頂角 8.182 度、映像 22 ポイント

スリーミラー直角三角形（内角30度、60度、90度）

〈ミラーの断面〉

30度、60度、90度の内角をもつこの直角三角形のミラーシステムは、90度と30度にはさまれた辺の部分で反転することによってできる映像が正三角形になります。

そのためスリーミラー正三角形の映像に似た連続する敷きつめ模様の映像になりますが映像は正三角形より細かくなります。

なお直角三角形はその形状から正三角形のようにミラー同士が支え合わないので、組み立ての際には注意が必要です。正確に90度の出ているLアングルを使うと作りやすいです（左の図参照）。

※Lアングルはホームセンターなどで入手できます。

〈ミラーの断面と組み方〉

ミラーを組む際は、Lアングルを使って90度角を支え、一番長い辺（A）を図のようにB、Cの上からかぶせる。
なお、ミラーの内側の寸法（A対B）が正確に2対1になるように組まないと、内角の30度と60度が変わってくるので、注意が必要。

映像の中の実像は赤い線で囲んだ部分です。1回目の反射で正三角形の形ができます。

スリーミラー直角二等辺三角形（内角45度、45度、90度）

〈ミラーの断面〉

このミラーシステムは、45度にはさまれた斜めの辺の部分で反転することで、正方形の映像を形成します。

p.32の直角三角形は最初の反射で正三角形の映像を作ることで、スリーミラー正三角形の映像に似たパターンの敷きつめ模様になりましたが、このミラーシステムが作り出す映像はスリーミラーでありながら、四角い映像が無限に並ぶフォーミラー正方形の映像に似た連続模様となります。

映像はフォーミラー正方形の映像より細かくなります。

なお、組み立ての際には正確な90度の出ているLアングルを使うと組み立てやすいです（左の図参照）。

〈ミラーの断面と組み方〉

Lアングル

直角をはさんだ2辺の内側の寸法が正確に1対1になるようにする。

映像の中の実像は赤い線で囲んだ部分です。1回目の反射で正方形の形ができます。

ツーミラー二等辺三角形（頂角36度）

〈ミラーの断面〉

36度

映像は中心に1つの焦点のあるシンメトリーな円形映像になります。

5ポイント映像で頂角が36度なので、映像の形は360度の10分割となり、面で見ると10面の映像になります。

ポイント数と頂角については（p.150参照）。

ツーミラー二等辺三角形（頂角36度）で文字「ま」を見た映像。

映像の中の実像は赤い線で囲んだ部分です。

ツーミラー二等辺三角形（頂角15度）

〈ミラーの断面〉

ツーミラー二等辺三角形（頂角15度）で文字「ま」を見た映像。

映像の中の実像は赤い線で囲んだ部分です。

　前ページと同じく映像は焦点が1つのシンメトリーな円形映像になりますが、さらに細かく分割されたものになります。

　映像の形は頂角が15度のため360度の24分割となり、24面の映像になります。また映像の中の先端の尖った部分を表すポイント数（p.150参照）で見ると、12ポイントの映像ということになります。

　前ページの頂角36度の映像との細かさの違いをご覧ください。

フォーミラー正方形

〈ミラーの断面〉

フォーミラーシステム正方形で文字「ま」を見た映像。

映像の中の実像は赤い線で囲んだ部分です。

　4枚のミラーを直角に組み合わせて作るミラーシステムです。正方形に切り取られた1つの実像が、正方形の4つの辺に対してそれぞれシンメトリーに反射を繰り返していくことで、四角い模様が無限に続いていく映像が生まれます。

　なお、ミラーが正確に正方形に組まれていないと、規則正しいきれいな映像にはなりません。単純なように見えてミラーの組み立てには気を使うミラーシステムです。

フォーミラー菱形

4枚のミラーを菱形に組み合わせたミラーシステムです。映像は二等辺三角形のスリーミラーを2つくっつけたような映像になります。

2つの焦点から生まれる映像はそれぞれ異なった形をしているのが特徴です。

左の写真を撮影したミラーの左右の内角は30度です。菱形の内角の角度を変えると映像が変わっていきますので、いろいろ試してみてください。

菱形のフォーミラーで文字「ま」を見た映像。

映像の中の実像は赤い線で囲んだ部分です。

〈ミラーの断面と組み方〉
アングル
30度　30度
アングル

ミラーは150度のアングル2本を使って、左右の内角をそれぞれ30度で組む。

〈150度のアングル〉
150度

対面式ツーミラーとコの字型スリーミラー

対面式ツーミラー

〈ミラーの模式図〉

正方形の角筒の上下あるいは左右に、合わせ鏡のように2枚のミラーを配置したミラーシステムです。

帯状の映像が中央に現れます。

コの字型スリーミラー

〈ミラーの模式図〉

正方形の角筒に作った対面式ツーミラーの側面にさらに1枚ミラーを加え、断面がコの字形になるようにしたミラーシステムです。

対面式ツーミラーの映像が天地で反射した映像となり、ツーミラーの倍の幅の帯状の映像となります。

サークルミラー

円筒形の内側が反射面になっているミラーシステムです。

中央に見える実像の周りを独得の渦巻き状の映像が取り巻いているような映像が特徴です。

※このページの映像を作ったミラーシステムではミラー状のフィルムを巻いて筒の中に入れています。

サークルミラーで文字「ま」を見た映像。

〈ミラーの断面〉

テーパードミラー（スリーミラー正三角形）

〈1枚のミラーの形〉

写真のように、片方の先端を先細りにしたミラー3枚を組んで、先細りのスリーミラー正三角形を作る。

テーパードミラー（スリーミラー正三角形）で文字「ま」を見た映像。

映像の中の実像は赤い線で囲んだ部分です。

テーパードとは先がだんだん細くなるという意味です。ここではスリーミラー正三角形で作るので、ミラーは三角錐の先端を底面に平行にカットしたような形になります。

大きい口側からのぞくと、中央に球体が浮かんでいるような映像が見えます。

テーパードミラーの不思議

テーパードミラーの大きい口と小さい口からのぞいた映像

　テーパードミラーは大きい口をのぞき口にした場合と小さい口をのぞき口にした場合とでは、写真A、Bのように全く異なる映像になります。小さい口側から見た映像（B）も、周辺部がほんの少し手前にカーブし、立体映像ではありませんが、整然とした美しい映像になります。

A：大きい口側から見た映像

B：小さい口側から見た映像

大小の口の比率と映像

　テーパードミラーの上と下の長さの比率と映像の違いを写真AとCで見てみましょう。Aは4対1、Cは8対1ですので、大小の差が大きくなるほど、映像は多角形に近いゴツゴツした形になるのがわかります。

テーパードミラーに使えるミラーシステム

　ここではスリーミラー正三角形でテーパードミラーを作った映像を紹介していますが、以下のミラーシステムもテーパードミラーにできます。

- スリーミラー二等辺三角形
- スリーミラー直角三角形
 （内角30度、60度、90度）
- スリーミラー直角二等辺三角形
- フォーミラー正方形

※種類によってはシンメトリー映像にならない場合があります。

p.42、43の映像はテーパードミラーに手を加えることにより生まれるさまざまなテーパードスコープ映像のバリエーションです。

43

映像を写真に撮ってみましょう

　映像はオブジェクトの動きに合わせてどんどん変わりますので、画面を見ながら気に入った映像のところでシャッターを押せば、自分の好みの万華鏡映像を撮ることができます。
　写真に撮る際はのぞき穴にカメラのレンズを手で固定します。小さなのぞき穴から撮影するので、しっかり固定しましょう。ずれると映像全体が撮影できません。カメラはスマートフォンなどの、レンズの小さいカメラが適しています。

第3章
万華鏡のしくみ

1 基本的な万華鏡のしくみ

万華鏡は大きく分けて次の3つの部分から成り立っています。

1　ミラー（ミラーシステム）
　さまざまな万華鏡の内部映像を作り出す最も大切な部分です。形も正三角形、二等辺三角形などのほか、多数。ミラーの枚数も2、3、4枚……とバリエーションは無限です。ミラーシステムと映像については第2章をご覧ください。

2　オブジェクト
　万華鏡映像のもととなる「見る対象物」のことです。オブジェクトについては第4章 p.60〜65をご覧ください。

3　ボディ
　ミラーシステムを入れる「箱」であり、オブジェクトもここに取り付けます。またボディは万華鏡の外観となります。万華鏡のイメージ作りに重要な役割を果たします。

組んだミラーで直接オブジェクトを見る
　右の写真は組んだミラーで直接オブジェクトをのぞいて映像を見ている様子です。第2章の映像はこの形で見た映像を撮影しています。
　万華鏡の基本とは「複数枚の鏡で組んだミラーを通して対象物（オブジェクト）を見るもの」といえるでしょう。組んだミラーを通して見た1つの実像が、反射を繰り返して万華鏡映像が作られるしくみについては、第2章 p.25をご覧ください。

さまざまなミラーシステム

オブジェクトに使われる素材

組んだミラーでオブジェクトを直接のぞくだけで万華鏡映像が見られる。

オブジェクトの取り付け方による万華鏡の分類

　前ページの写真のように、組んだミラーで直接オブジェクトをのぞいただけでも美しい映像が見られます。しかしそれだけでは作品として成り立ちませんし、手に取って見たり、常に安定した美しい映像を得るためには、ミラーシステムをボディに納め、オブジェクトを見やすい状態に取り付ける作業が必要です。

　万華鏡の形はこれまでの歴史の中でオブジェクトの取り付け方によっていくつかのタイプに分類されてきました。p.48 〜 55 にある**セルスコープ**、**ワンドスコープ**、**ホイールスコープ**、**シリンダースコープ**、**テレイドスコープ**などはその中でも最も基本的なタイプです。これらは、以下のようにさらにいくつかに分けられます。

1 　オブジェクトケースを使う場合
　・ドライタイプとオイルタイプ
　　オブジェクトケース（セルやワンド）を使うタイプでは、オイル（グリセリン）使用の有無で2つの種類があります。
　・ケース固定式とケース回転式
　　セルスコープのようにボディ先端にオブジェクトケースを取り付けるタイプでは、ケースをボディに固定するタイプとケースだけ回転させられるように取り付けるタイプの2種類があります。
　・オブジェクト固定式とオブジェクト交換式
　　オブジェクトを入れた後でケースを密閉するか、オブジェクトを交換できるようにするかで分けられます。

2 　オブジェクトを固定する場合の形
　　円盤状にオブジェクトを固定するホイールタイプと、円筒（シリンダー）状に立体的にオブジェクトを固定するシリンダータイプなどがあります。

　オブジェクトの取り付け方による万華鏡の種類はほかにもいくつかありますが、p.48 〜 55 にある各タイプの作品例でもわかるように、分類的には同じタイプの万華鏡と言っても、全体の雰囲気はもちろん具体的なオブジェクトの取り付け方も作品によりさまざまです。万華鏡作りを考える際には、まず作りたい万華鏡の姿をはっきりイメージし、これらの分類は作る際の基本的な知識として役立ててください。

回転式オブジェクトケース。

円筒状にオブジェクトを固定してボディに取り付けたシリンダースコープ。

オイルタイプに使用するグリセリン。

2 セルスコープ (Cell Scope) のしくみ

　セル（cell）という言葉は小部屋を意味します。ボディ先端に取り付けるオブジェクトケースを小部屋に例えてこのタイプの万華鏡はセルスコープと呼ばれます。

　セルスコープの中でも特にボディが円筒形のものは、昔から「万華鏡といえばこの形」と誰でも思い浮かべるほど親しまれてきましたが、古くからあるものは円筒形のボディの中にオブジェクトケースが納められたものがほとんどでした。

　現在ではオブジェクト部分にできるだけ多くの光を採り入れることで鮮明な映像が見られるように、オブジェクトケースはほとんどがボディの外側に置かれるようになっています。

ミラー
ボディ
オブジェクトとオブジェクトケース

ミラーはオブジェクトケースとのぞき穴の両方にできるだけぴったりくっついている方が鮮明な映像を見られる。

のぞき口のふた
のぞき穴
透明なふたまたはレンズ

〈のぞき穴に透明なふたを貼り付ける〉
ミラーの長さが 20cm より短いときはふたの代わりにレンズ（p.59 参照）を貼り付ける。

特　徴

- オブジェクト交換式とオブジェクト固定式
 オブジェクトを交換できるものと、ケースを密閉して交換できない固定式のどちらも可能。
- ケース固定式とケース回転式
 オブジェクトケースをボディに固定するもののほかに、ケースだけ回転させることもできる。
- ドライタイプとオイルを入れるオイルタイプ
 セルスコープはどちらも可能で、ドライセルスコープ、オイルセルスコープと呼ばれる。オイルを入れるときはきちんと密閉できるオブジェクトケースを使用すること。

オブジェクトケースもさまざまな形のものが使われている。このケースはオイルを入れてオイルセルスコープに使用。

セルスコープの作品例

①ボディはステンドグラス、オブジェクトケースをおさえる金具は特注です。オイルの入ったオイルセルスコープです。

②アクリルパイプのボディに同じ直径のオブジェクトケースを取り付けたオーソドックスな形のセルスコープです。

③テーパードスコープにオブジェクトケースを取り付けたセルタイプのテーパードスコープです。オブジェクトケースは手で回すことができます。

④A、Bともボディはステンドグラスで A はケースを回すことができます。p.14 の万華鏡作家チャールス・カラディモス氏と著者のコラボ作品です。

〈小さな万華鏡〉
⑤オブジェクトケースの口はビーズを接着して密閉しています。
⑥ペンダントタイプの小さいセルスコープです。

3 ワンドスコープ (Wand Scope) のしくみ

ワンド (wand) とは棒を意味する言葉です。透明な中空の棒状のオブジェクトケースを使うことから名付けられました。多くはオイルをたっぷり入れて、その特徴である長い筒状のケースの中をオブジェクトがゆったりと流れる映像を見ますが、ドライにもできます。ドライの場合はワンドを縦にしてもオブジェクトは流れないので、ワンドを水平にして横にスライドさせて見るようにします。次ページの作品は手に持つタイプも金属などしっかりした素材のボディを使っていますが、デザインボードなど扱いやすい素材も使ってみてください。

なお長いオブジェクトケース（ワンド）のボディへの取り付けにはさまざまな方法が考えられます。ボディの中のミラーの口にワンドがぴったり付くようにし、光を採り入れやすいように取り付け方を工夫してみてください。

また、手持ちサイズの万華鏡はオイルワンドを立てて流れるオブジェクトを見るほか、据えつけタイプの大型の万華鏡にもオイルワンドタイプは用いられます。この場合はオイルを半分ほどにし（ハーフオイル）、ケースのガラスの内側に貼り付けたオブジェクトをオイルの輝きとともに見ます（次ページの作品参照）。

ミラー
透明なふたまたはレンズ
のぞき穴
のぞき口のふた
ボディ
ミラーの長さが20cmより短いときはふたの代わりにレンズを貼り付ける。
試験管などの長いオブジェクトケース

※オブジェクトの取り付け方はこの方法以外にも各種あります。

ワンドタイプのケースで入手が容易なネジぶた式試験管と細長いガラス管。ガラス管はオブジェクトを入れた後で両端にサイズの合うガラス玉などを接着して密閉する。

オブジェクトとオイルを入れた、試験管を使ったオブジェクトケース（ワンド）。

特徴
- オブジェクト交換式と固定式どちらも可能。
- ドライタイプとオイルタイプ オイルタイプが多いがドライにもできる。

ワンドスコープの作品例

①②据えつけタイプの大型万華鏡です。大型でインテリアとして室内に置いて楽しめます。オブジェクトケースは手でスライドさせたり回すことができます。

③④手に持って、オブジェクトケースを水平にして横にスライドさせながら見るタイプです。

4 ホイールスコープ (Wheel Scope) のしくみ

ホイール（wheel）は車輪を表す言葉です。

ホイールスコープはボディに固定した軸を中心に、円盤状に作ったオブジェクト（ホイール）を車輪のように回転させながら映像を楽しみます。ケースにオブジェクトを入れて動かして見るタイプの万華鏡では、同じ映像は二度と現れませんが、ホイールスコープではホイールが1枚の場合は同じ映像を繰り返し見られます。

なお、ホイールスコープの多くはホイールを複数枚重ねて取り付け、色や模様が重なる複雑な映像を楽しみます。2枚のガラスではさんだ形のセル型ホイールも作れます。その場合はオブジェクトが下にたまりホイールが回しにくくなるのでオブジェクトには軽いものを選ぶようにしましょう。

ホイール2枚を丸頭の真鍮棒に通した様子。これをボディに取り付ける。

〈**シリンダースコープ（Cylinder Scope）**〉

シリンダーとは円筒のことです。ホイールは平面でオブジェクトをつないでいきますが、円筒形の型を使ってオブジェクトをつないでいくと、立体的なシリンダー形のオブジェクトになります。

シリンダー形オブジェクト

ホイール
ミラー
ボディ
ホイール取り付け口のふた

のぞき口のふた
透明なふたまたはレンズ
のぞき穴

のぞき口のふた。中央にのぞき穴を空け、穴には透明のふたをする。ミラーの長さが20cm未満の場合はレンズを貼る。

ホイールをボディに固定するための丸頭の真鍮棒と短い真鍮パイプ（ボディへのホイールの取り付け方はp.114〜117参照）。

ボディの形

本書（p.100〜117）ではフォーミラー正方形のミラーを組み込むため、ボディも正方形の角筒で作ったが、ボディは中に組み込むミラーシステムに合わせた形となるので、例えばスリーミラー正三角形ならボディも正三角形の角筒となる。

ホイールスコープの作品例

ホイールは取り付ける枚数も形も自由です。ホイールスコープは外からオブジェクトが見える華やかな万華鏡です。

シリンダースコープの作品例

①大小二重にシリンダーを取り付けたシリンダースコープです。
②舞妓さんをモチーフにした作品。かんざし部分がシリンダーになっています。

5 テレイドスコープ（Teleidoscope）のしくみ

テレイドスコープ〈景色万華鏡〉(teleidoscope) という名前は、望遠鏡 (telescope) と万華鏡 (kaleidoscope) を組み合わせて作られたものです。

普通の万華鏡はオブジェクトを自分で選び、それをミラーを通して映像に変えて見ますが、テレイドスコープは万華鏡のためのオブジェクトは作りません。その代わりボディの先端に透明な球を取り付け、ミラーを通して見る外の世界をすべて万華鏡映像に変えます。外の世界がオブジェクトになるといえるでしょう。

花、人物、景色など、どのような映像に変わるのかのぞいてみましょう。ただし太陽に直接万華鏡を向けないように注意してください。

透明な球 / 球が入る分ミラーは奥に入れる。 / ミラー / ボディ / のぞき口のふた / のぞき穴 / 透明なふたまたはレンズ

のぞき口のふた。中央にのぞき穴を空け、穴には透明なふたをする。ミラーの長さが20cm未満の場合は穴にレンズを貼り付ける。

本書で使用する透明なアクリル球

54

テレイドスコープの作品例

①有田焼のボディを使ったテレイドスコープです。
②ペンダントタイプの携帯用テレイドスコープです。
③④球はボディからちょうど半分出ています。
⑤球が大きいのでボディから半分以上出ています。

①

②

③

④

⑤

＊作品には球がボディの内径に合うものと、ボディ内径より球の直径が大きいものがあります。いずれの場合でも、ボディと球のすき間を接着剤でしっかり埋めることで球をボディにきちんと取り付けることができます。すき間は映像にも影響しますので、接着・取り付けの際は丁寧に作業しましょう。接着方法と接着剤については、p.98、152をご覧ください。

美術工芸品としての魅力を併せ持つ
万華鏡の世界へ

　写真は、著者が有田焼の著名な窯元とのコラボレーションによって作った有田焼万華鏡シリーズの作品です。

　第1章に登場する万華鏡作家たちの作品も、内部映像の素晴らしさに加え、多くは美術工芸品としても非常に魅力的です。

　ボディの素材・デザインも万華鏡の魅力の重要な要素です。

　万華鏡を作りながら、さまざまな分野にも挑戦してみてください。

第4章
万華鏡を作る

1 万華鏡に使うガラスのミラー（鏡）

　私たちが使っている普通の鏡は反射面がガラスの裏（奥）にある裏面鏡ですが、万華鏡では反射面がガラスの表面にある表面鏡（表面反射鏡）という特殊な鏡を使います。

　表面鏡は図のように鏡の表面で光を反射するため屈折せずに直接対象物が映りますが、裏面鏡では光が鏡の厚みを通って奥にある鏡面で反射するため屈折します。写真でも表面鏡は鏡の表面に置いたものと鏡に映った姿がくっついて見えますが、裏面鏡では置いたものと映ったものの間にすき間があります。

本書で使う厚さ1mmのガラスの表面鏡。

　無限に反射を繰り返して映像が作られる万華鏡では、この表面鏡と裏面鏡の映り方の違いが映像のクリアさの違いとなって表れます。

　なお、表面鏡にはガラスのほかにプラスチック製もありますが、本格的な万華鏡作りでは、映像がよりクリアなガラスの表面鏡を用います。

表面鏡　　　　　　　　　　　　裏面鏡

表面鏡の光の反射　　　　　　　　**普通の鏡（裏面鏡）の光の反射**

光／反射面／ガラス　　　　　　光／ガラス／反射面

2 レンズ

　人間の目は対象物が近すぎると焦点が合わずぼやけて見えますが、万華鏡の場合も一般的にミラーの長さが20cm以下の場合は、のぞき穴にレンズを付けた方が焦点の合ったクリアな映像が見られます。

　本書ではドライセルスコープ（p.70〜79）、オイルワンドスコープ（p.80〜91）、テレイドスコープ（p.92〜99）、ホイールスコープ（p.100〜117）でレンズを使用しています。

レンズの焦点距離について

　万華鏡に使うレンズも眼鏡と同様、どの距離で焦点を合わせるかによってレンズの焦点距離が異なります。

　距離は正確には目の位置（のぞき穴）からオブジェクトまでの距離ということになりますが、万華鏡は一般的にのぞき穴とオブジェクトに接するようにミラーを作るので、ミラーの長さを距離としてレンズの焦点距離を決めます。

　焦点距離はレンズの番号で表されますので、以下の表でミラーの長さと必要なレンズの種類を確認してください。

　なお、レンズは一般の店では入手が難しいので、購入の際は万華鏡専門店などに問い合わせてみてください。

〈ミラーの長さとレンズの種類〉

ミラーの長さ	レンズの番号
約4cm	F50
約4.5cm	F60
約7.5〜8cm	F100
約11〜11.5cm	F150
13cm前後	F200
15cm前後	F260
20cm前後	F500

レンズは凸面をふたののぞき穴に向ける

　レンズは両面とも凸面のものと、片面だけ凸面のものがあります。両面が凸面のレンズはどちらでもかまいませんが、片面だけ凸面のレンズの場合は、凸面側をふたに向けて貼ります。接着剤は多用途接着剤（クリア）を使用します。

レンズはサイズが各種あるので、取り付けるのぞき穴のサイズに合うレンズを使う。また、ボディに取り付ける際にレンズが大きすぎるときは、グラインダーなどで均等に周りを削って使用することもできる。

オイルワンドスコープのふたののぞき穴にレンズを貼り付けた様子（p.89）。

テレイドスコープのふたののぞき穴にレンズを貼り付けた様子（p.99）。

3 映像のもととなるオブジェクト

オブジェクトを選ぶ

オブジェクトを選ぶコツ

ガラス、プラスチック、金属、布、紙その他、オブジェクトの素材になるものはたくさんありますが、光をよく通す素材を多く使った方がより明るく輝きのある映像が得られます。

ビーズを選ぶときも長いビーズと丸いビーズなど、形や長さの異なるものをミックスして変化をつけるのが魅力的な映像を作るコツです。

いろいろな素材を集めて分類しておいて、その中から作りたい映像の色や雰囲気に合ったものを選んで使ってみてください。

細く小さい素材を使う

細く小さいものは映像に変化をつけるのに役に立ちます。

極細のガラスビーズ　　　　　　極小のガラス粒

細く長い素材を切って使う
細く長い素材は適当な長さに切って使えるので便利です。

極細のガラス棒

巻いたナイロンの糸（切ると小さなネジのようになる）

ステンドグラス素材を利用する
カラフルなステンドグラスは、切れ端を好みの大きさにカットして使います。

カラフルでテクスチャー付きもあるステンドグラスの切れ端。

見る角度でさまざまな色彩と輝きを見せるダイクロイックガラス（ダイクロガラス）。

ガラスに熱を加えて加工する
ガラスに熱を加えて手作りのオブジェクトも作ってみてください。

ガラス片を七宝用の小さな電気炉で加熱して丸くする。

細長いガラス棒からトーチバーナーを使って作る（作り方p.64、65）。

ケースに入れるオブジェクトを選ぶ

　まず作りたい映像の色や雰囲気を考えながら、オブジェクトを多めに集めます。選んだオブジェクトは1つずつピンセットで取りていねいにケースに入れます。

オブジェクトの調整

　オブジェクトを選んだら、ふたでおさえてボディの先にケースを当て、映像を見てみます。すき間が多かったらオブジェクトを足す、動きを見て減らしてみる、さらに色の調整など、思ったような映像が得られるように工夫しながらオブジェクトを調整します。

　オブジェクトの量はどのくらいが適当かは好みによっても多少違いますが、オブジェクトケースを縦にしたときにケースの6～7分目ほどの量が一般的にはよいとされています。

ワンド（細長いケース）のオブジェクトの量とオイル

〈ドライ〉オイルを入れない場合は、オブジェクトの量は多めに。

〈オイルを入れるとき〉オイルを入れる場合はオブジェクトの量は少なめに。右はオイルを入れた後の状態。

オブジェクトを固定して作る場合（ホイールなど）

ホイールに使うオブジェクトは、できるだけテクスチャーのあるガラスを使い、片面が凸状態のものも加えるとよいでしょう（※1 グラスナギット、※2 カットジュエルなど）。p.113〜115を参照。

枠を作り、中にオブジェクトを置いてみます。この面がボディ（ミラー）側に向いた面になります。

デザインが決まったらハンダ付けでガラスを固定し、ホイール完成。ハンダ付けの際、一部に装飾ハンダを加えると、映像に輝きが増します。

ホイールを2枚使う場合は重ねたときの効果も考えてデザインしましょう。

2枚重ねた状態

模様の美しいマーブルは1つだけで美しいオブジェクトに

サイズが大きめで美しいマーブルは、それだけでオブジェクトになります。

ボディへの取り付け方を工夫してマーブルスコープを作ってみましょう。

取り付けるときはマーブルを回転させられるようにします（左：さまざまなマーブル。右：マーブルスコープ）。

ガラスオブジェクトを手作りする

手軽なカセットバーナーやトーチバーナーを使ってガラスのオブジェクトを作ってみましょう。どのようにねじってもおもしろい形になります。

ひねっただけのものやくるくる巻いた2色のガラスなど、光をよく通し反射して輝く最高のオブジェクトになります。

幅1cm弱のステンドグラスをねじって作ったガラス。カセットバーナー使用。

1mmの極細のガラス棒2本で作ったねじり模様のガラスを適当なサイズにカット。トーチバーナー使用。

道具

① カセットバーナー（PRINCE TB-02）
② トーチバーナー（口の部分が極細のものを使用する。ホームセンターなどで入手できる）と多目的ライター
③ トレー（金属製）とピンセット

🖎 作業中は安全のためセーフティーグラス（安全眼鏡）を着用してください。

使用するガラス

① 幅1cm弱にカットしたステンドグラス
② 1mmの極細ガラス棒

カセットバーナーで作るねじり模様のガラスオブジェクト

● バリエーション1

1 炎の上の方で幅1cm弱にカットしたガラスをゆっくりあたためる。

2 ガラスを炎の中間ぐらいまで下ろして加熱する。ピンセットもあたためる。

64

3　ガラスの先端をピンセットでつまんで、ガラスを回してねじり模様を作る。最後は作りたい形のところで焼き切る。

● バリエーション 2

ガラス棒を速くねじると細い柄になる。

● バリエーション 3

2、3回ねじって焼き切ってもおもしろい形になる。

トーチバーナーで作る2色のくるくる巻いたガラスオブジェクト

● 黄色の極細の棒を芯にして水色を巻きつける

1　左手に2本（黄色と水色）の細棒を持つ。右手にねじるための細棒1本を持ち、両方の先端を熱してつなぎ合わせる。くっついたらいったん炎からはずし冷ましながら、つなぎ目が切れない程度の弱い力で引っぱり真っすぐの棒になるようにする。

2　右の1本を回して、左の2本で黄色に水色が巻きついたねじり模様を作っていく。

● 赤の極細の棒を芯にして青を巻きつける

1　青と赤の棒を左手に持ち、赤い棒に右手の棒をくっつける。

2　右手の棒を回して赤に青の棒を巻きつける。

できたねじり棒。適当なサイズにカットしてオブジェクトにする。

65

4 万華鏡作りに使う主な道具など

1 ガラスミラーをカットするための道具

①ガラスカッター（オイルカッター）
②ガラスカッターのオイルをしみ込ませた綿入りびん
※ほかに定規（金属製）、極細水性ペン（耐水）、カッターナイフ、カッティングマット（p.68 参照）

2 テープ類（サイズ各種）

①製本テープ
②セロハンテープ
③両面テープ
④カッパーテープ（これはステンドグラス用品。代わりに屋根の補修用銅製シートを切って使ってもよい）
⑤ビニールテープ
⑥マスキングテープ

3 グリセリン ※

①普通の濃度のグリセリン
②濃グリセリン
※オブジェクトを入れるケースに一緒に入れて、オイルタイプ万華鏡（オイルワンドスコープ、オイルセルスコープなど）を作るときに使用する（p.90 参照）。

4 接着剤

①多用途接着剤（クリア）
②エポキシ樹脂系接着剤（2液混合タイプ、硬化時間は各種あり）
③アクリル接着剤
④グルーガン

5　すき間テープ

ボディとミラーの間のすき間を埋めるのに使用。

6　書く・塗る道具

極細水性ペン、黒の油性ペン　シャープペンシル　コンパスなど。

7　切る道具

カッターナイフ、はさみ。

8　定規

カッターナイフなどを使うので金属製で裏にすべり止めのついたもの。裏にビニールテープを貼ってもすべり止めになる。

その他の道具など

①極細目紙ヤスリ（耐水サンドペーパーでもよい）
②極細目ダイヤモンドヤスリ

各種テンプレート。丸、三角、四角など各種サイズの図形を描けるので便利。

エアダスター。ボディに最後にふたをする前に中のミラーのほこりを吹き飛ばすとき使用。

〈あると便利なもの〉
- 円を切り抜く紙用のサークルカッター（写真下）。
- デジタルノギス（p.102の⑫）はミラーのサイズを細かい単位まで正確に図ることができる。

5 万華鏡を作る

　p.70〜144では6種類の万華鏡の作り方とコツを紹介します。

　平面映像万華鏡ではオブジェクトの取り付け方で最もポピュラーな4種類の万華鏡、**ドライセルスコープ**、**オイルワンドスコープ**、**テレイドスコープ**、**ホイールスコープ**です。

　空間に浮かぶ球体をベースとする立体映像万華鏡では、バリエーションも加えて2種類の**テーパードスコープ**の作り方を紹介します。

　きれいな映像を作るためにはミラーを正しく組むことが大切ですが、そのためにはまずガラスの表面鏡をサイズどおりに正確にカットしなければなりません。ガラスの表面鏡をカットする前に、フロートガラス（透明な板ガラス）などを使って練習してみてください。

ガラスの表面鏡をカットするための道具など

①ガラスの表面鏡
②ガラスカッターのオイルをしみ込ませた綿を入れたびん
③ガラスカッター（オイルカッター）
④極細水性ペン（耐水）　　⑤カッターナイフ
⑥定規（金属製、裏にすべり止め付き）
⑦カッティングマット

ガラスの表面鏡をカットする

1　作りたいミラーの長さより2cmぐらい長くカットしたミラーを用意する。

2　ミラーを裏側（保護シートを貼っていない面）を上にして置き、上下に極細水性ペン（耐水）で印をつける。

3　最後の所でミラーが割れないように、切り終わり側にほかのミラーかガラスを置いて、段差がないようにする。

4　最初はミラーの端にカッターの刃を少しのせてからカッターを引いてスコア※1を入れていく※2。

5　スコアに合わせ、親指でしっかりおさえて山折りに割れるように力を入れる。

※1　スコア：カットのためガラス表面につける傷のこと。
※2　ガラスカッターを引く際の力の入れ加減は強すぎず弱すぎず、ガラスの切れる音が聞こえる程度の力。

6 切ったミラーは保護シートでまだつながっている状態。

7 軽く曲げて、カッターナイフで表の保護シートを切ってミラーを切り離す。

保護シートを切るときのコツ
1 カッターナイフの刃はよく切れるものを使う。
2 カットするミラー側にカッターナイフの刃をそわせて切る。両側のガラスの中間で切ると、カットしたミラー側にもシートがはみ出し、ミラーを組むときにじゃまになる。

失敗例：
カットしたミラーからはみ出した保護シート。

8 ミラーの長さを寸法どおりにカットするためにまず片側を1cmほど切り落とす。切り落とした側から寸法を測り、作りたい長さでカットする。

🔖 ミラーの両端をカットする理由：ガラスはその性質から、スコアを入れて手で割った際、端がきれいに割れない場合があります。その場合に表面鏡はルーターなどで削って修正がきかないため、両端をカットしてきれいなカットの部分のみを使うようにします。

ガラスカッター（オイルカッター）の扱い方
1 カッターは1回で引いてスコアを入れる。うまくスコアが入らなかった場合でも同じ所はカッターの刃がいたむので2度なぞってはいけない。その場合は場所を少しずらし再びスコアを入れる。
2 数回切ったら刃をオイルをしみ込ませた綿につける。
3 カッターを軽く引くとミラーにオイルの線が残るので、何度か軽く引いてみて刃の位置を確かめてから正確な位置で引く。
4 カッターの持ち方は鉛筆持ちで、少し手前に傾けて引く。

〈正面から見た図〉
ミラーにカッターを垂直に当てる。

〈横から見た図〉
自分の作業しやすい角度で少し手前に倒し、一定の角度で引く。

〈定規とカッターの刃の位置〉
スコアを入れる線の上にカッターの刃がくるように定規の位置を調整する。

DRY CELL SCOPE

ドライセルスコープを作る

　20cm前後の円筒形、先端にオブジェクトを入れた小さなケースが付いていて、手にとって回転させて映像を見る…セルスコープは昔から人々に最も親しまれてきた万華鏡です。
　名前のセルは小さな部屋の意味で、オブジェクトを入れるケースを指します。今ではケースやボディの形もさまざまなものが作られていますが、ここでは最も基本的なドライセルスコープを作ります。
　ミラーも基本のミラーシステムである、スリーミラー正三角形です。

✳ この作品のしくみ ✳

- 作品のサイズ（オブジェクトケースの先端からのぞき口まで）：約21cm
- ミラーシステム：スリーミラー正三角形
- オブジェクト：ケースの中にオブジェクトを入れてボディの先端に取り付けます。
- ここではオイル（グリセリン）を入れないドライタイプですが、きちんと密閉できる容器を使ってオイルを入れてオイルセルとすることもできます。

道具と材料

①アクリルパイプ
　（直径3cm、厚さ2mm）
②ラッピングペーパー
　（ホログラムペーパー）
③オブジェクト
④スリーミラー正三角形
　（組み方はp.73～76参照）
⑤黒のドーナツ型アクリル板★1
⑥レンズ（F500）★2
⑦①を切ったアクリルのオブジェクトケース
　とふた（ほかに乳白色のふた）★3
⑧すき間テープ
⑨定規（金属製、裏にすべり止め付き）
⑩ノコギリ（金属、アクリル用）
⑪つまようじ
⑫多用途接着剤（クリア）
⑬アクリル接着剤
⑭カッティングマット
※ほかにはさみ、ピンセット、紙ヤスリか耐水サンドペーパーの細目、ティッシュペーパー

★1 ボディと同サイズの市販品をネット通販で購入。サイズが合うものがない場合は黒の艶消しデザインボードで作ってもよい。
★2 p.59参照。
★3 ふたはカットしやすい塩ビ板でもよい。その場合は接着剤は⑫を使用。

Ⅰ ボディとオブジェクトケースを切る

〈ボディ〉

アクリルパイプ
20cm / 3cm / パイプの厚さ2mm

〈オブジェクトケース〉

アクリルパイプ
深さ1cm

1. ノコギリ（金属、アクリル用）でアクリルパイプを切る（ボディ用長さ20cm、オブジェクトケース用長さ1cm）。
2. 切り口を細目の紙ヤスリで磨いて平らにする。
3. ボディに使用するアクリルパイプ。
4. オブジェクトケースに使用するアクリルパイプ。

Ⅱ スリーミラー正三角形を組み立てる

ポイント

作りやすく最も基本的なミラーの組み方ですが、半面、規則正しくどこまでも続く映像は、ずれがあると非常に目立ちます。ミラーの正確なカットと正確な組み立てを心がけてください。

ミラーをカットして組み立てるための道具と材料

① ガラスミラー
② ガラスカッター（オイルカッター）
③ オイルカッター用のオイルをしみ込ませた綿を入れた器
④ 極細水性ペン（0.1mm、耐水）
⑤ カッターナイフ
⑥ はさみ
⑦ ビニールテープ（幅1.8cm）
⑧ カッパーテープ（幅6mm）
⑨ 定規（金属製、裏にすべり止め付き）
⑩ カッティングマット

1 ボディの内寸と長さを測ってミラーサイズを決める

〈ボディの内寸とミラーのサイズ〉

ボディ

ボディとの間を少し空ける。ボディとミラーがふれ合わないようなサイズにすること。

ミラー

5 ボディにするアクリルパイプの内寸を測り、ミラーサイズを決める。

6 ミラーの長さ：ボディの長さ（20cm）からのぞき穴に付けるレンズの厚み（3mm）を引いた数値で 19.7cm となる。

〈ミラーのサイズ〉

×3枚

ミラー

2cm

19.7cm

2 ミラーを切って組む

7 上の図のサイズのミラーをガラスカッターで3枚切る。

8 ミラーの裏側（保護シートを貼っていない面）を上にして上下をそろえて置き、間を1mm空けて並べる。

9 ビニールテープをミラー3枚分より長く切る。

10 ビニールテープを縦に3等分する。

11 ミラーの端から2～3mm離してビニールテープを両端に貼る。

ポイント

ビニールテープは太いまま使用すると、ミラーを組む際に引っぱる力が強すぎるので、細く切って力を弱めます。

12 ミラーの表側を上にして置き、表面の保護シートをはがす。この後はミラー表面を指でふれないように注意する。

〈スリーミラー正三角形の組み方〉

図のようにミラーを互いちがいに組んで正三角形を作る。

ミラー

13 3枚のミラーの間や切り口をティッシュペーパーで軽くなでるようにしてホコリをはらう。

14 ミラーを正三角形に組み合わせながら、ビニールテープで固定していく。

16 組んだミラーをのぞいて、正三角形の連続模様がきれいに広がって見えるか、映像を確認する。
映像がずれている場合、ここで微調整する。微調整のやり方は、ミラーをのぞきながら3方のミラーの合わせ目を1ヵ所ずつ弱い力で少しずつずらして調整する。

15 ビニールテープは先に両端をとめ、正三角形にミラーを組んだ後に最後に中央をとめる。

🖋 合わせ目に傷がつかないようにやさしく慎重に行いましょう。

17 ビニールテープが劣化してのびることを防ぐため、ビニールテープの上にカッパーテープ（幅6mm）を重ねて巻いて補強する。

18 最後は5mmほど重ねてはさみで切る。

19 スリーミラー正三角形のでき上がり。

III ボディにミラーを入れ、のぞき口を作る

1 ボディにラッピングペーパーとミラーを入れる

20 ラッピングペーパー（ここではホログラムペーパーを使用）をボディのアクリルパイプの上から巻いてみてサイズを決める。
ボディの中に入れたとき5mmほど重なるようにし、左右はぴったりに切る。

21 ラッピングペーパーをボディのアクリルパイプに入れる。

22 組んだミラーをボディに入れてすき間を見る。

23 組んだミラーにすき間テープを巻いてみて1周分の長さをはさみで切る。

24 切ったすき間テープの厚さを半分にする。

25 さらに縦半分に切る。

26 すき間テープの裏紙をはがしてミラーの端のカッパーテープの上に貼り、重ならないようにぴったり合わせて切る。

27 すき間テープを貼り終えたところ。

28 すき間テープをミラーの両端に貼る。ミラーをのぞいて、ミラーの合わせ目がきれいに見える方をのぞき口側に決める。

29 のぞき口に決めた方ではない側から先にボディに入れる。

2 のぞき口を作る

30 組んだミラーを入れた状態。

31 ミラーを再度のぞいて映像がきれいに揃っているかを確認。

32 ミラーの長さが19.7cmなので、焦点を合わせるためののぞき穴にレンズ（F500）をつける。レンズは凸面をふた側に向ける。

33 ふたにする黒のドーナツ型アクリル板の穴の周りに多用途接着剤（クリア）をうすく塗り、レンズを中央に貼る。

77

34 ボディののぞき口にレンズを内側にして黒のドーナツ型アクリル板をのせる。ミラーはレンズの厚み分3mm奥にひっ込めておく。

> **ポイント**
> - ここではのぞき口のふたはボディの外径に合うサイズの市販（ネット通販）のドーナツ型黒アクリル板を使っていますが、黒の艶消しデザインボードを切って使ってもよいでしょう。その際は多用途接着剤（クリア）を使用します。
> - ふたをつけるときは、ボディの中のミラーをオブジェクト側にぴったりつけ、のぞき口側は3mm空けます。
> - のぞき口のふたを付ける前にミラーがボディ中央にあるか確認し位置を調整します。のぞき穴からミラーの縁が見えるときは縁を黒の油性ペンで塗ります（p.90 手順37 参照）。

35 アクリル板を指でおさえながらアクリル接着剤をボディとの間につけて固定する。10秒から20秒間そのまま押さえておく。

36 のぞき口のでき上がり。

> **ポイント**
> アクリル接着剤は接着しようとするものどうしのすき間に液体の接着剤をしみ込ませて接着させます。先に接着部分に塗っておいてから物と物を貼り合わせても接着はしないので注意してください。

Ⅳ ボディにオブジェクトケースを取り付ける

37 ①手順4で切ったアクリルパイプ。②底用の乳白色のアクリル板。③ふた用の透明アクリル板。
②③は1のアクリルパイプと同じサイズに切る。

38 オブジェクトケース用に切ったアクリルパイプ①に、乳白色のアクリル板②をアクリル接着剤でつけて底にする。

39 オブジェクトを選んで、ピンセットでオブジェクトケースに入れていく。

40 いったんオブジェクトを入れたところ。量はこのくらい。

41 オブジェクトケースに透明のアクリル板をのせ、ボディの先端に置いて指でおさえながらオブジェクト量が適当かどうか映像を確認する。

✎ オブジェクト量については p.62 の「オブジェクトの調整」もご覧ください。

42 オブジェクトの量を調整する。

43 オブジェクトが決まったら透明なアクリル板でふたをする（アクリル接着剤を使用）。

44 透明なふたをボディ側に向け、オブジェクトケースをアクリル接着剤でボディに接着する。

45 完成。

アドバイス

- オブジェクトケースのふたは塩ビ板を切って使ってもよいでしょう。その際の接着剤はエポキシ樹脂系接着剤（2液混合タイプ）を使用します。
- 乳白色（白系）の底はオブジェクトの色を素直にきれいに見せてくれます。また、白の代わりに黒や青の底にしても一味違う美しい映像が見られます。

79

OIL WAND SCOPE

オイルワンドスコープを作る

オブジェクトケースに細長い容器・ワンド（試験管など）を使う万華鏡がワンドスコープです。

オイル抜きのドライワンドもありますが、手に取って見るタイプのワンドスコープの多くは、オイルを加えて、試験管の中をゆっくり流れるように動くオブジェクトの映像を楽しみます。

ミラーは頂角の狭い細長いツーミラー二等辺三角形を使います。

この作品のしくみ

- 作品のサイズ：22.5cm
- ミラーシステム：ツーミラー二等辺三角形、頂角22.5度（8ポイント映像、p.85 参照）
- オブジェクト：ネジぶた式試験管のケースにオブジェクトと一緒にオイル（グリセリン）を入れ、細長いケースの中でオブジェクトが流れる映像を見ます。

道具と材料

①ガラスミラー
②黒の艶消しデザインボード
③グリセリン
④グルーガン
⑤両面テープ（幅 1.5cm）
⑥カッパーテープ（幅 6mm）
⑦ビニールテープ（幅 1.8cm）
⑧ガラスカッター（オイルカッター）と中はオイルをしみ込ませた綿
⑨はさみ
⑩コンパス
⑪極細水性サインペン
⑫カッターナイフ
⑬多用途接着剤（クリア）
⑭ゴムリング（内径 1.6cm）
⑮ネジぶた式試験管（長さ 16cm、直径 1.8cm）
⑯レンズ（F500）
⑰すき間テープ
⑱定規（金属製、裏にすべり止め付き）
⑲カッティングマット
⑳ツーミラー二等辺三角形（頂角：22.5度。組み方は p.84～87 参照）
※ほかに黒油性ペン、ピンセット、つまようじ、デジタルノギス

I ボディを作る

サイズどおりにカットした黒の艶消しデザインボード（以下、デザインボード）にカッターナイフで折り線を入れ、組み立ててボディを作ります。ここではオブジェクト入りの試験管がひき立つように、ボディはデザインボードのままで紹介していますが、後で好みのシール、ビーズ、紙などで飾って楽しんでください。

（単位：cm）

寸法：4.0 / 2.2 / 4.0 / 2.3 / 4.0
直径 1.8、0.5
高さ 22.5
A B C D E

※中の4本の線は折り線。
図はデザインボードの表を上にして置いた状態。A～Eは手順2、3、4に対応している。

1 デザインボードを図のサイズでカットして、表側に折り線4本の切り込みをカッターナイフで入れる。試験管を通す穴は2つ空ける。穴は試験管のサイズぴったりなので正確に。

ポイント
折り線の入れ方
デザインボードの表側にカッターナイフで折り線を入れるときは、1回で深く切らず、軽く切り込みを入れて曲げてみることを何回か繰り返して直角に曲がるぐらいまで切り込みを入れます。

2 写真の位置Eに両面テープ（幅1.5cm）を貼る。

3 折り線で折って組み立てる。両面テープを貼ったEを最後にAに重ねて貼る。

4 組み終えて正面から見た様子。

ポイント
BとDの幅が1mm違うことで、手順2、3のとおり組むと正確な長方形になります。
両面テープをAに貼って組むと、ゆがんだ長方形になるので（写真参照）注意してください。

Ⅱ ツーミラー二等辺三角形（頂角 22.5 度）を組み立てる

8ポイント（p.85 参照）の円形映像を生む、頂角 22.5 度のツーミラー二等辺三角形を作ります。精度を要求されるミラーシステムですので、頂点の角度やミラーの組み方など正確な作業を心がけてください。

〈デザインボードのサイズ〉 2cm × 19.6cm

〈ミラーのサイズ〉 3cm × 19.6cm ×2枚

5 図のサイズでミラー2枚とデザインボード1枚をカットする。

6 ビニールテープ（幅 1.8cm）をミラー2枚分より長く切り、さらに幅を半分にする。

7 ミラー2枚を間を 1.5mm あけて裏（保護シートのない面）を上にして置き、ミラーの端から 2〜3mm 離してビニールテープを両端に貼る。

8 引っくり返して余分なビニールテープをカットする。

9 ビニールテープを両端に貼った状態。

10 グルーガンはガラスには接着しにくいため、ミラーの長い辺の端にカッパーテープ（幅6mm）を貼る。ミラーからはみ出さないように端にぴったりそろえて貼り、両端もミラーにそろえて切る。

二等辺三角形の頂角の決め方

ポイントとは映像の中に表れる先端の尖った部分を指します。ここでは8ポイントの映像を作ります。頂角は、ミラーをのぞいて見て作りたい映像のポイント数を確認し、微調整しながら決めます。

ポイント数の確認と頂点の角度の調整

映像のポイント数は、ミラーの先端に切ったビニールテープを斜めに貼り、反対側からのぞいて確認します。8ポイントの映像の場合、正しい頂角は 22.5 度ですが、写真の B は 22.5 度より少し広くなっており、C は反対に少し狭くなっているため、このようなずれた映像になります。角度の調整には、B は底辺の幅を少し狭くし、C は底辺の幅を少し広げます。調整は 0.5mm 単位の微調整で底辺を広げたり狭くしたりして行います。ポイント数と頂角については p.150 を参照ください。

※1度組んだミラーを何度も動かすとミラーの合わせ目が傷つくので、微調整の際は注意してください。

ビニールテープ

A：正確な頂角（22.5 度）による正しい8ポイントの映像。

B：輪郭の1カ所にずれがあり、8ポイントより少なくなっている。

C：8ポイントより多くなっている。

11 映像を見ながら2枚のミラーの角度を調整し、頂角を決める。

12 決めた頂角でミラーをデザインボードの上に立てる角度を想定して、デザインボードの上に片側のミラーを置き、グルーガンで固定していく。

13 まず両端をグルーガンで点付けしてとめる。

14 次に中央をとめてから中間2カ所をとめる。

ポイント
グルーガンで接着するときの注意
1. ミラーの中にグルーガンの接着剤（グルー）が入らないように、ミラーを底のデザインボードに押しつけるようにして接着剤をつけます。
2. 接着剤をつけるときミラーがゆがまないように、グルーガンでミラーを押さないように気をつけましょう。

15 最後に全体をグルーガンで接着する。

16 片側を接着して手を離すと、もう一方のミラーは写真のような角度でとまる。このような角度になるのが望ましい。

17 ミラー表の保護シートをはがす。

ポイント
2枚のミラーの間の空きについて
手順7でミラーを適正な空き（ここでは1.5mm）でとめると、手順16のような角度で片方のミラーがとまります。間が狭すぎると図Aのような形になり、これでは折って組むときにきつすぎてミラーが傷つきます。また間を空けすぎると頂点の合わせ目にすき間ができてしまいます。ミラーを二等辺三角形に組むときは、2つのミラーに少し力を加えて組むぐらいがちょうどよい空きといえます。

A ミラーの間の空きが狭すぎた場合。

B すき間 ミラーの間の空きが広すぎた場合。

18 ミラーを折って二等辺三角形に組み、切ったビニールテープを先端に斜めに貼り、頂点の角度を調節しながらのぞいて映像を確認する。映像の確認のしかたと微調整については p.85 参照。

19 頂点の角度が決まったら、角度を変えないように指でおさえながら、もう一方のミラーと底のデザインボードをグルーガンで点付けしてとめる。最後に全体をグルーガンでとめる。

ポイント

正面から見て、ミラーが垂直に立っていることを確認してください。またミラーの左右にある接着剤をのせた底辺の幅は、ボディに入れたときにミラーが中央にくるように、左右が同じ幅になっていることが重要です。

20 ミラーの中央をビニールテープで1周巻いてとめる。ここではテープの幅を半分に切らずそのまま使う。

21 底辺のデザインボードの所はテープを浮かせて貼る。

22 中央に巻いたビニールテープの上にカッパーテープを軽く引っぱりながら1周巻いて補強する。最後は少し重ねて切る。

23 ツーミラー二等辺三角形（8ポイント映像）のでき上がり。

III ボディにミラーを入れる

ツーミラー二等辺三角形におけるミラーの位置について

ツーミラー二等辺三角形では、ミラーの頂点に近い位置ほどシンメトリーな映像が見られます。そのため、のぞき口側ではできるだけのぞき穴の中心近くにミラーの頂点がくるようにします。反対側のオブジェクト取り付け口ではミラーはボディ中央に置きます。

このように2つの口でミラーの位置を変えるための方法として、ここではすき間テープを使ってオブジェクト側を持ち上げてミラーの位置を調整します。

のぞき口側
ミラーをボディの底にくっつけて置き、頂点をできるだけ中心に近づける。

オブジェクト取り付け口側
ミラーを中央近くに置くため、ミラーの底にクッションを置き、上に持ち上げる。

1 のぞき口

24 ボディの中にミラーを入れてみる。

25 すき間テープの長さを見て2本切る。

26 すき間テープの裏紙をとり、ミラーの先端から2mm離して貼る。

27 ミラーの両脇に貼って頂点側をおさえてすき間テープ同士を貼りつける。

28 すき間テープを貼ったミラーとボディ内側のサイズを比べてみる。

29 ボディに合わせてすき間テープをカットし、のぞき口側のでき上がり。

2 オブジェクト取り付け口

30 ミラーの端にのぞき口側と同じようにすき間テープを貼って形を整える。さらにすき間テープを切って底の裏側に貼りつける。すき間テープは底ぴったりサイズに切る。

31 ボディに合わせてみて、頂点側と底側のすき間テープをカットする。

32 オブジェクト側のでき上がり。

33 すき間テープを両方の口に貼ったミラー。左側はのぞき口側、右側はオブジェクト側。

34 ミラーをボディに入れたオブジェクト側の状態。

IV のぞき口を作る

35 ボディと同じデザインボードでボディの内寸ぴったりのふたを作る。ミラーの形に合わせて中央に細長い楕円形ののぞき穴を空け、穴の縁を黒の油性ペンで塗る。

36 レンズ（F500）を凸面をふたに向けて、ふたの裏側ののぞき穴に合わせて接着剤で貼る（p.77の手順32、33参照）。

37 ふたののぞき穴からはみ出して見えるミラーの縁から余計な光が入るのを防ぐため油性ペンで黒く塗る。

38 ミラーをレンズとふたの厚み分3mm奥に引っ込め、ボディ内側の縁につまようじで接着剤を塗る。接着剤は厚く塗りすぎないように。

39 レンズを貼ったふたをボディに入れて接着する。ボディを引っくり返し、オブジェクト側の口からミラーを押してミラーがふた（レンズ）と接するようにする。

40 のぞき口側のでき上がり。オブジェクト側は試験管がぴったり入るので、ふたはつけない。

▽ ボディにオブジェクトケースを取り付ける

細長いオブジェクトケース

本書で使うネジぶた式試験管（①）。②のようなガラス管を使い、両端の口はガラス玉などを接着してふたをする方法もあります。オイルなしのドライワンドにもできますが、オイルを入れる場合はしっかり密閉できるケースを選びましょう。

オイル（グリセリン）について

オイルとして使うグリセリンには、薬局で手に入る普通のグリセリン（写真左）のほか、濃グリセリン（写真右）もあります。

普通のグリセリンに重さのあるオブジェクトを入れるとオブジェクトの流れる動きが早くなるためゆったりした動きにしたい場合は濃グリセリンを使います（本書では濃グリセリン使用）。なお濃グリセリンは一般には入手が難しいので、普通のグリセリンではオブジェクトはあまり重いものを選ばないようにしましょう。

41　オブジェクトを選んでピンセットで試験管に入れる。オイル（グリセリン）も入れるので量は少なめ。

42　グリセリンを試験管の先端の少し下まで入れる。

43　グリセリンを入れた後のオブジェクトの状態。

44　映像を見て、オブジェクトの量を調整する。縦にしてオブジェクトの動きも見る。

ポイント

オブジェクトとオイルの量
オイルを入れる場合は、オイルなし（ドライ）の場合に比べてオブジェクトの量を少なめにします。
なおここではオイルをたっぷり入れてオブジェクトが中で流れる映像を楽しみますが、オイルを少なくし、オブジェクトの量と同じぐらいまでにする方法（ハーフオイル）もあります。オイルが少ないとオブジェクトが試験管のガラスにくっついた状態になり、試験管を横にして回して見ることできれいな映像が見られます。

45　試験管の底側からゴムリングを長さの3分の2ほどの位置まで通す。

46　試験管をボディに通してからもう1本のゴムリングをはめて、ボディの両脇からおさえる。

47　完成。ボディのオブジェクト側の口が空いているので、光を通してきれいな映像を見ることができる。

TELEIDOSCOPE

テレイドスコープ（景色万華鏡）を作る

　オブジェクトを使わず、代わりに透明な球だけをボディ先端にぴったり取り付けて外の世界を見ます。
　景色、インテリア、花、人物の顔等々、その球を通して見たものはすべてが万華鏡模様に変わり、どのような映像が見られるのかわくわくする楽しい万華鏡です。
　ミラーはここではスリーミラー正三角形を使っていますが、ツーミラーおよびスリーミラーの二等辺三角形をはじめ、テーパードミラーなどさまざまなミラーシステムで作ることができます。

この作品のしくみ

- 作品のサイズ（球の先端からのぞき口まで）：21cm
- ミラーシステム：スリーミラー正三角形
- オブジェクト：オブジェクトは使わず、代わりに先端の球を通して見る外の景色や物が万華鏡映像に変化します。

道具と材料

①アルミパイプ（直径2.5cm）
②スリーミラー正三角形（組み方はp.73～76参照）
③すき間テープ
④スポンジ付き両面テープ（厚さ1mm）
⑤ビニールテープ（幅1.8cm）
⑥ノコギリ（金属、アクリル用）
⑦はさみ
⑧中央を切り抜いた黒の艶消しデザインボード
⑨透明アクリル球（直径2cm）
⑩レンズ（F500）
⑪カッターナイフ
⑫エポキシ樹脂系接着剤（2液混合タイプ・10分硬化型）
⑬つまようじ
⑭多用途接着剤（クリア）
⑮カッティングマット
※ほかに細い巻尺、紙ヤスリまたは耐水サンドペーパー

ポイント

円筒ボディの内径と球の直径が同じものがあればよいのですが、なかなかぴったりのものは見つかりません。そこで、ここでは球が小さい場合の作り方をご紹介します。

金属製パイプ

透明な球

①　②　③

ここではボディに軽いアルミパイプ（写真①）を使いますが、金属製パイプにはほかに写真のような溝入りパイプや真鍮パイプ（写真②③）などもあります。ホームセンターなどで探してみてください。カットを依頼できる店もあります。

ボディ先端につける透明な球には、ガラス玉、アクリル球、水晶の玉などがあり、サイズもいろいろあります。本書では一般的で入手しやすいアクリル球を使用します。

I　球にテープを貼ってボディに合うサイズにする

〈ボディ〉

アルミパイプ

20cm

2.5cm

パイプの厚さ1mm

〈本書で使用するアクリル球のサイズ〉

ボディ先端につける球の直径：2cm

パイプを金属用ノコギリで20cmにカットし、紙ヤスリで切り口を磨いておく。

1 ボディにアクリル球（以下、球）を入れて空きを見る。

2 スポンジ付き両面テープ（厚さ1mm）を球1周分より長めに切り、5mm幅にカットする。

95

3 球の中央に1周巻き、最後は重ならないようにぴったりに切る。

4 ビニールテープを長めに切り、両面テープと同じ幅にカットする。

5 スポンジ付き両面テープの裏紙をとる。

6 両面テープの上にビニールテープを巻く。

7 全部巻いたらボディに入れてみて、ボディぴったりになるまでさらにビニールテープを巻く。

8 ぴったり納まるように何度かビニールテープを巻く。

Ⅱ スリーミラー正三角形を組み立て、ボディに入れる

9 球をボディに入れたまま、反対側ののぞき口から球までの長さを測る。19cm。

10 ミラーのサイズを決める。

〈ミラーのサイズ〉

×3枚
1.5cm ※2
18.7cm ※1

〈ボディのサイズ〉

厚さ1mm
内径 2.3cm
2.5cm

11 10のサイズでスリーミラー正三角形を組む。組み方はp.73〜76の「Ⅱ スリーミラー正三角形を組み立てる」を参照。

※1 ミラーの長さ（18.7cm）＝ボディの中の球からのぞき口までの長さ（19cm）－のぞき口に貼るレンズ付き黒の艶消しデザインボード（以下、デザインボード）の厚み（3mm）
※2 ミラーの幅はボディの内径を測って決める（p.74 参照）。

12 組んだミラーをボディに入れてすき間を確認する。

13 ミラーにすき間テープの裏紙をはがさずに巻いてみて、1周ちょうどの長さを測りカットする。

14 さらにすき間テープの厚さ（1cm）を半分に切る。

15 裏紙をとったすき間テープをミラーに巻いたカッパーテープの上に貼り、重ならないようにぴったり合わせて切る。

16 すき間テープを中央を除いて両端に巻く。

17 すき間テープを巻いたミラーをボディに入れる。

III 球を固定し、のぞき口を作る

1 球を接着剤でとめる

18 エポキシ樹脂系接着剤（2液混合・10分硬化型）を紙の上で混ぜ、つまようじでボディの縁に塗って球を固定する。次に球とボディの間に埋め込むように入れていってすき間がないようにしっかりつける。

19 球を入れた側のでき上がり。

2 のぞき口を作る

20 ボディ内側に合わせてデザインボードをドーナツ形に切り、ボディに入れてぴったりかどうか見る。穴の縁は黒の油性ペンで塗る。

21 裏返して中央にレンズ（F500）を貼りつける（p.77の手順32、33参照）。レンズは凸面をふた側に向けて貼る。

22 のぞき口側はミラーを3mm内側に入れる。ミラーの縁も黒の油性ペンで塗る。

23 ボディ内側の縁に多用途接着剤（クリア）をつまようじで塗る。

24 レンズを内側にしてのぞき口をボディに入れて固定する。

> **ポイント**
> のぞき穴から中のミラーの縁が見えるときは、ミラーの縁を黒の油性ペンで塗ってからふたをします。

25 のぞき口のでき上がり。

26 球側から見た様子。完成。

> **ポイント**
> **ボディと球の間のすき間に注意！！**
> 1. 球が小さい場合は球とボディの間にすき間があり球のおさまりが悪いので、球にテープを巻き厚みをもたせ安定させます。その後、エポキシ樹脂系接着剤を使ってすき間を埋める作業はきちんとしましょう。
> 2. 右の写真のように球がボディ内径より大きい場合は、球がはずれないように接着剤でしっかりと固定しましょう。

WHEEL SCOPE

ホイールスコープを作る

各種オブジェクトを固定して車輪（ホイール）のような形を作り、回転させながら映像を見る万華鏡です。ケースの中のオブジェクトをのぞく万華鏡に比べると、外から華やかなオブジェクトが見られるホイールスコープは、置き物としても楽しめる万華鏡といえるでしょう。2枚のホイールが重なってどのような線を生み、どのような色になるのかをイメージしながら制作するのがポイントです。

　ミラーはボディに合わせてフォーミラー正方形で作ります。正確にミラーを配置して整然と並んだフォーミラー映像を作りましょう。

この作品のしくみ

- 作品のサイズ（ホイールの先端からのぞき口まで）：23cm
- ミラーシステム：フォーミラー正方形
- オブジェクト：オブジェクトを車輪（ホイール）状に固定してボディ先端に取り付け、回転させて映像を見ます。

道具と材料

①アルミ角パイプ
②黒の艶消しデザインボード
③カッパーテープ★1
④屋根の補修用銅製シート
⑤真鍮棒（直径1.8mm）
⑥丸頭の真鍮棒（直径2.6mm）と真鍮パイプのストッパー
⑦レンズ（F500、直径1.5cm）
⑧テンプレート
⑨⑩両面テープ
　（幅5mmと1.5cm）
⑪紙ヤスリ
⑫デジタルノギス
⑬ノコギリ（金属用）
⑭ニッパー
⑮はさみ
⑯ラジオペンチ
⑰カッターナイフ
⑱ボールペン
⑲黒油性ペン
⑳極細水性ペン
　（0.1mm、耐水）
㉑コンパス
㉒エポキシ樹脂系接着剤（2液混合タイプ・短時間硬化型）
㉓つまようじ
㉔カッティングマット
㉕極細目ヤスリ
㉖定規
　（金属製、裏にすべり止め付き）

※ほかにガラスカッター、エアダスター、多用途接着剤（クリア）

★1 幅各種および裏が普通の銅色のほか、裏がシルバーのテープも。

ガラスミラー

ボディ用ステンドグラスおよびホイール用各種ガラス

フロートガラス
（透明板ガラス）

ステンドグラスのハンダ付け

万華鏡とガラス

　透明感とカラフルな輝きでオブジェクトにも多く使われているガラスですが、内部映像のイメージとマッチするガラスはボディの造形にもよく使われます。ガラス造形には、宙吹きガラス、電気炉でガラスを熔かして作るフュージングやキャスティングなど、熱を加えて作る技法（ホットワーク）もあり、それらは万華鏡作家たちによってボディの造形にも使われていますが、ここでは、ステンドグラスとハンダ付けを使ったボディの作り方を紹介します。

ハンダ付け用道具

①各種幅のカッパーテープ
②ハンダゴテ　③コテ台と水を含ませたスポンジ
④ティッシュペーパー
⑤水　⑥ハンダ
⑦フラックス用平筆（小）
⑧フラックスを入れた器
⑨はさみ　⑩ヘラ
⑪ベニヤ板の作業台
※ほかにガラスカッター用のオイル

ハンダ付けの基本
※ハンダ付けの前にステンドグラスの縁をカッパーテープで巻く。

1 ハンダゴテの温度は、コテの先端にハンダをつけてみてすぐに熔けたら適温。

2 まず、ハンダ付けする個所にフラックスを塗る。

3 コテの先にハンダをとる。

4 ステンドグラスの縁の角にハンダを付ける。

5 次にハンダを熔かしながら間を平らに埋めていく。

6 ちょうどよい厚みになるまでさらにハンダを盛る。

作業に当たっては以下の点を注意してください

★ハンダ付け作業の区切りごとに、必ず水をつけたティッシュペーパーでフラックスを拭きとりましょう。

1　ガラスのカットは正確に
　ガラスのカットの仕方は、p.68、69の「ガラスの表面鏡をカットする」を参照。

2　ハンダ付け作業のポイント
(1) ハンダ付けの前に塗るフラックスは量が少ないとハンダののびが悪いので、しっかり塗る（ただし多すぎないように）。
(2) ハンダ付けの作業工程が1つ終わったら、次のハンダ付けに入る前に、すぐ水を含ませたティッシュペーパーで残ったフラックスをよく拭き取る（★）。
(3) いつまでも熱いコテでさわっているとハンダが変質し作業しにくくなるので、ハンダ付け作業は手早く。
(4) 盛ったハンダにコテについたすすが混ざらないように、水を含ませたスポンジ（コテ台にある）で、時々コテ先を拭く。
(5) コテの温度は、熱くなりすぎたらコテ台の水を含ませたスポンジの上で冷ますなどしながら、一定に保って作業する。

I ボディを作る

1 アルミ角パイプを切る

〈角パイプのサイズ〉
2.5cm / 2.3cm / 2.5cm / 厚さ1mm

1　アルミ角パイプをノコギリ（金属用）で20cmの長さに切る。

2　切り口を紙ヤスリできれいにする。

3　アルミ角パイプ（2.5cm角、厚さ1mm）のボディ。長さ20cm。

🍃 角パイプはホームセンターやDIYショップで各種素材のものが見つかります。また店舗によってはカットも依頼できます。

2 ステンドグラス4枚を角パイプと同寸でカットする

4　ステンドグラスに水性ペンで印をつけ、印にガラスカッターの刃を合わせてスコアを入れる。

5　写真のように両手でガラスの端を持ち、山折り方向に力を入れ、割る。
※ステンドグラスは角パイプの1辺と同寸（幅2.5cm×長さ20cm）で4枚カットする。

6　切ったガラスの切り口は鋭くなっていて危険なので、ガラスの切り口同士を軽くこすり合わせておくこと。

7　ベースにする角パイプとステンドグラス4枚。

🍃 ガラスカッターの使い方などはp.68、69をご覧ください。

3 ステンドグラスの縁をカッパーテープで巻く

8 ハンダ付けのため、ガラスの縁に幅6mmのカッパーテープを巻く。巻き始めは角から1cm入り、次の角で両脇に折って貼る。両脇に折る幅は同寸になるように注意する。

9 同様にしてカッパーテープを1周巻き、最後は5mm重ねて切る。最後にカッパーテープをヘラで しっかりおさえて貼りつけ、でき上がり。

4 角パイプにステンドグラスを貼り、ハンダ付けでとめる

（1）角パイプに両面テープでステンドグラスを貼る

10 カッパーテープを巻いたステンドグラス4枚。

11 端から5mm離して角パイプの中央に両面テープ(幅1.5cm)を貼る。

12 テープの裏紙をとる。

13 角パイプにステンドグラスを貼る。

14 角パイプの4辺にステンドグラスを貼った状態。

（2）ステンドグラスをハンダ付けする

🪵 著者手作りの木製の台。四角形の角の線をハンダ付けするときに便利です。

15 ハンダを付ける個所にフラックスを塗る。

16 コテにハンダをとる。

17 フラックスを塗った両側の角の線にハンダを付ける。

18 ハンダ付けの作業工程が1つ終わったら、水を付けたティッシュペーパーで前のフラックスの残りを拭き取ってから、次のハンダ付け作業に入る。

19 次にハンダを付ける角全体にフラックスを塗る。

20 手順17でハンダを付けた角の線の間をハンダで平らに埋めていく。

21 2、3回ハンダを重ねて盛って厚みを出す。

22 ハンダを盛り終わったら最後にハンダをならし、きれいに拭く。

23 四辺の角に同様にハンダを盛った状態。

5 ハンダの表面に模様をつける（装飾ハンダ）

🔸 四辺の角に盛ったハンダを完全に冷ましてから、盛り上げたハンダの上をコテの先で軽くたたくような感じでふれながら模様をつけていきます（装飾ハンダ）。

〈装飾ハンダの模様の例〉

24 盛ったハンダの上にフラックスを塗る。

25 角の先端を少しあけてコテの先で模様をつけていく。

26 模様をつけてボディ全体のでき上がり。

II ミラーをカットしてボディの内側に貼り込む

ポイント

ミラーのサイズは正確に
四角の連続模様が整然と広がるフォーミラー正方形の映像を作るためには、ボディの内側にすき間なくぴったり納まるサイズに正確に4枚のミラーをカットすることが最も重要です。
ここではポイントとなるミラーの幅を測る際にはデジタルノギス（p.102「道具と材料⑫」）を使用しています。

1 まず対面する2枚のミラーをカットしてボディ内側に貼り込む

27 ボディの内側のサイズは2.3cm。

28 最初に貼り込むミラー2枚のサイズを割り出し、幅をデジタルノギスで測って正確にカットする。

〈最初に貼り込むミラー2枚のサイズ〉
20cm（ボディと同寸） × 2.28cm

※幅はボディ内側より0.2mmだけ短く、正確に測ってカットする。

29 ミラーを入れてみる。ミラーはボディ内側ぴったりに納まるように。

30 ミラーの表の保護シートをとる。

31 エポキシ樹脂系接着剤を紙の上で混ぜ、つまようじでボディ両端の1cm奥に少なめに塗る。

32 ミラーは斜めにしてボディに入れ、次に平らに倒す。

ハンダ
角パイプ
ミラー
接着剤
ステンドグラス

33 ティッシュペーパーを当ててミラーをおさえ、貼りつける。

34 対面する辺にも同様にミラーを貼る。

35 ミラーが平らにくっついているか見る。

2 残りの2枚のミラーのサイズを決め、カットして貼り込む

36 先に貼った2枚のミラーの間を測る。

〈残る2枚のミラーのサイズ〉

2.06cm
20cm

※幅は正確に測りカットすること。

37 ミラーを接着剤で貼る前に、ボディに1枚入れてのぞいてみる。左側はミラーの幅が少し狭くすき間が多いため境目の太い線が見える（×）。右側はミラーのサイズがぴったりなので境目の線が目立たない（○）。

38 最初の2枚と同様の手順で、接着剤を塗ってミラー2枚を貼りつける。

108

39 映像を確認する。

①図Aの線とBの線がそれぞれ真っすぐになっているか確認。
②真っすぐになっていない場合は、接着剤の厚みでミラーが斜めに貼られているためで、まだ接着剤が乾いていなければティッシュペーパーを当ててミラーの左右どちらかを押さえて傾きを修正してみる。

III のぞき口を作る

1 のぞき穴を空けた銅製シートをのぞき口に貼る

40 屋根の補修用銅製シートをボディの口より大きめに切る。

41 テンプレートの円（直径1cm）を銅製シートの中央に当て、ボールペンでなぞって円を切り抜く。

42 円の縁をヘラでならす。

43 裏の保護シートをはがす。

44 中央の穴に裏からレンズ（F500、直径1.5cm）を貼り付ける（p.77の手順32、33参照）。レンズは凸面を穴側に向けて貼る。

45 ひっくり返して表側からヘラでおさえ、レンズをしっかり貼り付ける。

46 レンズがはずれないように、レンズの側面と銅製シートを接着剤でとめる。

47 穴が中央にくるように測りながら、銅製シートをボディに貼り付ける。

48 ボディの回りに3mmほど残して銅製シートをはさみで切る。

49 銅製シートの縁をボディ側面に折り込む。

109

50 幅1cmのカッパーテープを口側に少し出して側面を1周巻き、少し重ねて切る。

51 手順50で巻いたカッパーテープを口側と側面にヘラを使ってしっかり貼る。

2 ハンダを付ける

作業はハンダ付けの基本の手順で行います。ただしここは銅製シートが表から見えないようにハンダでカバーするためのものなので、ハンダは盛り上げずうすく1回塗りとし、塗りながらコテで模様をつけていきます。

52 口側にフラックスを塗り、模様をつけながらハンダを塗る。

53 側面も模様をつけながらハンダ付けする。

54 のぞき口のふたがはずれないように、角はボディのハンダとつないでしっかり塗る。

55 ハンダ付けの熱でガラスとの境目にすき間ができやすいので、最後に境目をヘラでおさえる。

🔸 ステンドグラスの万華鏡では、ハンダ付けした部分のカッパーテープはガラスとの境目が熱で多少めくれ上がってきているので、指にひっかからないようにと見た目をよくするため、ヘラで押さえておきましょう。

56 のぞき口のでき上がり。

IV ホイール取り付け口を作る

57 ボディの口のサイズを測りフロートガラス（透明板ガラス）をカットする。1辺 3.15cm。

58 ガラスをボディの口にのせ、水性ペンで角の位置に印をつける。

59 角をカットしてボディの口と同じ形にしたフロートガラス。

60 ガラスでふたをする前にエアダスターで中のほこりを吹き飛ばす。

61 口に手順59のガラスをかぶせ、幅1cmのカッパーテープをまずガラス上面のミラーにかぶさらない程度の位置に仮に貼り、側面にも折り込む。仮に貼ったテープをいったんはがし、側面のみテープを1周貼る。最後は5mmほど重ねて切る。

62 口側にカッパーテープを折り込み、ヘラでしっかりおさえる。

63 口側のカッパーテープの上に模様なしでうすくハンダ付けをする。側面はのぞき口側と同じ模様のハンダ付けをし、ホイール取り付け口のでき上がり。

▽ ボディに足を取り付ける

〈足のサイズ〉
3cm / 1.8cm / ×4枚

64 足にするステンドグラスを4本カットする。

65 周りにカッパーテープ（幅6mm）を巻き、ヘラでしっかり貼り付ける。

66 足の両端をボディにハンダで点付けして仮どめする。

67 足を2本仮どめして正面から見てみる。少し外側に開いている感じがよい。

68 4本とも点付けで仮どめしてバランスを見る。

69 ボディと同じ模様で足をハンダ付けしてとめる。

70 足のほかの部分は多少盛り上げ気味にハンダを塗る。

71 足の内側はボディにしっかりハンダ付けする。

72 角をきちんとハンダ付けする。

73 立ててみてガタつきがないか確認する。

74 ガタつくときは足先にハンダを塗って調整する。

75 足を4本付けてボディのでき上がり。

Ⅵ ホイールを作ってボディに取り付ける

1 ホイールを作る

76 フロートガラスと黒の艶消しデザインボード（以下、デザインボード）を1辺11cmの正方形に切り、デザインボードは中央に直径8.5cmで円を切り抜く。

77 デザインボードを裏返して縁に両面テープ（幅5mm）を貼り、ガラスを貼り付ける。

78 油性ペンでガラスの上に円の中心の印をつける。

79 表に返して、円の中にガラスのオブジェクトを置きながらデザインを決める。円の中心は直径6mmの円が入る程度空けておく。こちらがボディ（ミラー）側になる。

80 デザインが決まったら、ガラス1つずつにカッパーテープ（裏がシルバーのもの）を巻いて元の位置にもどしていく。すべてのガラスにカッパーテープを巻く（カッパーテープは約5mmを使用）。

81 すべてのガラスにカッパーテープを巻いたら、位置を調整しながらハンダで点付けしガラス同士をつないでいく。

113

82 次にガラスの周りに巻いたすべてのカッパーテープにハンダ付けしていく。すき間がある部分は完全にふさがないように空けておく。強度を持たせるため、ハンダでつなげる所は厚めにつないでいく。

83 ハンダを盛り上げて装飾も加える。

84 ボディ側の面のでき上がり。

> **ポイント**
>
> **オブジェクトのガラスとカッパーテープについて**
>
> 1. ガラスはフラットなものよりテクスチャーがある方が映像にきらめきが生まれます。半円形のナギットなどは凸面をボディ（ミラー）側に向けます。また本書で使っているグラスナギット（A）やカットジュエル（B）の代わりにガラスを丸くカットしてもよいでしょう。
>
> 2. 縁に巻くカッパーテープは、表面に折り返す部分の幅をそろえるため、巻くガラスの厚みに合わせて幅を変えます（切って幅を細くしてもよい）。また、縁に巻くカッパーテープはガラスからテープの裏の色が透けて見えるため、裏がシルバーの種類を使って周りのハンダと色をそろえます。

2 ホイールの中心に置く短い真鍮パイプと、ホイールの縁、裏面にハンダ付けする

85 ホイールをボディに取り付けるための材料。①直径2.6mmの真鍮棒（丸頭付き）、②直径1.8mmの真鍮棒、③真鍮パイプのストッパー（長さ約1cm）。

86 枠の中心にストッパーを置き、ホイールをかぶせる。

87 ストッパーの付け根にハンダを厚く山形に盛ってホイールとストッパーを固定する。

88 ホイールを枠から取り出して縁にハンダを盛る。

89 ボディ（ミラー）側の面（下のポイントの写真のA面）のでき上がり。

90 裏面（下のポイントの写真のB面）も軽くハンダ付けする。

91 デザインを変えてもう1枚ホイールを作る。左はボディ側（C面）、右は外側（D面）。両面に装飾ハンダをする。

92 2枚のホイールのボディ（ミラー）側の面。

A面　　　C面

> **ポイント**
>
> **2枚のホイールを組み合わせるときの装飾ハンダについて**
> 装飾ハンダは映像に輝きと高級感を与えるため、ホイールのオブジェクトにはとても効果的です。
> 写真の①②のホイールのうち、①のA面はミラーに最も近いので装飾ハンダをするが、B面はミラーから見えないので、軽いハンダ付けにします。②のC面は装飾ハンダ、D面はミラーからは見えないが外から見えるので飾りのための装飾ハンダをします。①②のホイールの縁も装飾ハンダをします。

115

3 作ったホイール2枚をボディに取り付ける

93 丸頭の真鍮棒（直径 2.6mm）をホイール2枚に通す（通す順序を間違えないこと）。

94 ボディ側にストッパー（真鍮パイプ）を通す。これでボディとの空きを調節する。

95 真鍮棒をボディの上面に置いて、ホイールとボディの距離を見る。ボディ側に飛び出したオブジェクトのガラスとボディの間はホイールを回転させたときにボディに触れないように 1.5～2mm ほど空ける。

96 その時にホイールとボディのすき間が空きすぎの場合は、手順87でホイールにつけた真鍮パイプをヤスリで削って短めに調節する。

97 真鍮棒とストッパーにハンダをうすく塗る。この際に棒とストッパーはハンダで付けて固定する。

98 直径 1.8mm のおさえの真鍮棒はボディの幅に合わせて 2.5cm にカットし、ハンダをうすく塗る（ハンダで熱くなるのでラジオペンチで持つ）。

99 2本の真鍮棒を組み合わせてホイールを取り付ける位置を確認する。おさえの棒はボディ両側のハンダ部分ぴったりに乗る。

ストッパーはボディの縁にぴったり合わせる。

ストッパー

100 ホイールの棒をボディにハンダで仮どめする。

101 おさえの棒をボディの両脇にハンダ付けする。

102 真鍮棒どうしをしっかりハンダ付けし、ホイールの棒とボディもとめる。

103 完成。ホイールを回しながら映像を見る。

アドバイス

アルミ角パイプを生かしてボディを作る

ここでは正方形のフォーミラーを作るため、ボディのベースにアルミ角パイプを使い、ステンドグラスとハンダ付け技法で万華鏡を作りますが、ステンドグラスを使わずにアルミ角パイプをそのまま生かしてもよいでしょう。その際は以下のように素材を変更した方がよいでしょう。

- **ホイール作り**
 アルミボディだとハンダでホイールをボディに取り付けられないので、ホイールは軽くしなければなりません。ホイールはうすいアクリル板に、エポキシ樹脂系接着剤（クリア）を使ってガラスなどのオブジェクトを貼り付けて作ります。ハンダ付けのような縁取りはないのでデザインを工夫してください。

- **ホイールのボディへの取り付け**
 ホイールを支える金属の棒は、接着剤を使ってボディに取り付けるほか、飾りを兼ねたワイヤーでボディに巻いてとめるなど、ホイールがはずれないようにしっかりボディに固定する工夫をしてください。

TAPERED SCOPE

テーパードスコープを作る (A)

　テーパードとは「先細りの」という意味で、ミラーはその名のとおり、オブジェクトを取り付ける側が細くなっています。そのミラーの中で、実像は複雑な反射を繰り返し、空間に浮かぶ球体映像が作られます。
　ここでは基本のテーパードスコープとして、オーソドックスな球体映像を作り、周りの空間に小さな光の点を散らす工夫も紹介します。ミラーは基本のスリーミラー正三角形を先細りにして作ります。

この作品のしくみ

- 作品のサイズ：23.5cm
- ミラーシステム：テーパード・スリーミラー正三角形
- オブジェクト：ランプフィッターを利用したケースの中にオブジェクトを入れてボディ先端に取り付けます。
 ※テーパードミラーによる球体映像の背景に光の点を散らす技法です。

道具と材料

🔸ハンダ付け用道具とハンダ付けの基本についてはp.103を参照ください。

テーパード（A）〈p.118〜129〉とテーパード（B）〈p.130〜144〉に共通

①ガラスミラー
②ケント紙
③銅の針金（直径2mm）
④製本テープ（幅3.5cm）
⑤ビニールテープ（幅1.8cm）
⑥セロハンテープ
　（テーパード〈B〉で使用）
⑦ハンドグラインダー
　（テーパード〈A〉で使用）
⑧ガラスカッターのオイルをしみ
　込ませた綿を入れたびん
⑨ガラスカッター（オイルカッター）
⑩ニッパー　⑪はさみ
⑫ラジオペンチ
⑬カッターナイフ
⑭極細水性ペン
⑮黒の油性ペン
⑯ピンセット
⑰水平器
⑱定規（金属製、裏
　にすべり止め付き）
⑲すき間テープ
⑳カッティングマット
※ほかにエアダスター、
　シャープペンシル、カッ
　パーテープ（幅6mm、
　1cm、1.3cm）

オブジェクトを入れるケース

①ランプフィッター（ステンドグラス用素材）
②テクスチャーのある透明ガラス（小さい口用）
③フロートガラス〈透明板ガラス〉（大きい口用）

ステンドグラスと透明ガラス2種

①ボディに使うステンドグラス
②オブジェクトケースに使用する
　テクスチャーのある透明ガラス
③ボディの大小の口のふたと、オ
　ブジェクトケースのふたにする
　フロートガラス（透明板ガラス）

I ボディを作る

1 型紙を作りステンドグラスをカットする

1 ケント紙で型紙を作る。

〈ボディの型紙〉
3.2cm
22cm
8cm

2 ステンドグラスに型紙を当てて極細水性ペンで印をつける。

✏️ ボディに使うステンドグラスは半透明で、多少透けて見えます。

3 サイズどおりカットする（ステンドグラスの切り方は p.104 参照）。同寸で3枚用意する。

2 縁にカッパーテープを巻き、ハンダ付けでボディを組み立てる

4 縁にカッパーテープ（幅6mm）を巻く（巻き方は p.105 の手順 8、9 参照）。

121

5 2枚を合わせ、3枚目も当ててみて角度が決まったら、2枚の上下にハンダ点付けをしてとめる。

6 3枚目も当てて組み、上下を点付けでとめる。

7 ハンダを平らに盛れるように、小さい方の口を台に乗せて水平器で水平を確認する。

8 まず各面の縁の表面にハンダを薄く塗る。

9 接合部分のくぼみにハンダを盛り、模様を付ける（p.107参照）。両端の大小の口のそばにはハンダはあまり盛らない。

10 ボディのでき上がり。

II ミラーを組む

1 型紙を作り、カットしたミラーに映像背景の光の点のための加工をする

〈ミラーの型紙〉

11 大小の口の内寸を測ってミラーのサイズを決める。

12 ケント紙で型紙を作る。長さはボディと同寸にし、大小の口の幅は、クッション用に入れるすき間テープの分も考慮して短くする。

2.4cm
22cm
7cm

122

13 裏側（保護シートの貼っていない面）を上にして置いたミラーに型紙をのせ、水性ペンで印をつける。型紙は大きい口側をミラーの端にそろえる。

14 サイズどおりに同寸でミラーを3枚カットする。

> 🪨 ミラーカットに慣れていない方には以下の方法がおすすめです。「ガラスの表面鏡をカットする」p.68、69のようにまず天地を長めにカットし、最後に両端をカット（斜線部分）して必要なサイズにします。

〈削る点の位置〉

好みにより星の数を増やしたい場合には点を追加してもよい。

15 1枚のミラーだけ表側の保護シートをはがす。

16 まず中央線の上に水性ペンで点を打つ。次にバランスを見ながら2点追加し、計3点にする。

17 ハンドグラインダー（右写真）でミラー表面の3つの点の反射面を削り取り、汚れを拭き取る。

18 削った点が透けて見える。

19 手順15ではずした保護シートを再度かぶせる。

2 ミラーを組む

20 裏を上に向けてミラー3枚を1mm空きで並べる。

21 ビニールテープ（幅1.8cm）を1cm幅で切り、ミラー上下の端ぎりぎりに貼ってとめる。

22 表を上にして置き、ミラー表の保護シートをとる。

23 表を内側に正三角形に組む。ミラーの組み方は p.75 と同様、互いちがいにする。

24 残りの角をビニールテープでとめる。

25 大きい口側（のぞき口）から映像を確認する。

26 製本テープ（幅 3.5cm）をミラーと同じ長さにカットする。

27 幅を半分にカットする。

28 3つの角を製本テープでしっかり固定する。先端から製本テープがはみ出している場合はカッターナイフでカットする。

29 テーパードミラーのでき上がり。右側のミラーに削った点が見える。

ポイント

映像のずれの微調整

ミラーが正確な正三角形になっていないと映像にずれが生じます。映像のずれが気になるときは、ミラーの映像を確認しながら、3方にあるミラーの合わせ目をビニールテープで固定したまま極弱い力で傷をつけないように注意しながらずらし、微調整します。

ポイント

製本テープは粘着力が強いので、ミラーに貼るときは貼り直しがないように注意して扱いましょう。

Ⅲ ボディにミラーを入れて両側の口を作る

1 ボディにミラーを入れる

A B

30 ミラーをボディに入れてすき間を見る。Aは大きい口、Bは小さい口の様子。

31 ミラーの小さな口にすき間テープを巻いてぴったりサイズに切る。

32 すき間に合わせてすき間テープの厚さを調整する。

33 裏紙をとったテープを口の周りに貼る。

34 大きい口（のぞき口）にも同様にしてすき間テープを巻く。

35 ミラーをボディに入れてみる。少し押して入るぐらいのきつさがよい。

36 ミラーがゆがまないように、きつすぎるときはすき間テープの厚さを調整し、ぴったり納める。

2 オブジェクトを取り付ける小さい口を作る

37 映像を確認する。

38 大小の口のサイズぴったりにフロートガラスをカットする。角も口の形に合わせて切る。

39 ガラスを小さい口の上に置く。

125

40 幅1cmのカッパーテープで口側のガラスとボディ側面をつなぐ。口側に折るカッパーテープの幅はボディに貼ってあるカッパーテープと同じ幅になるようにしてボディ側面に1周巻き、最後は5mm重ねて切る。

41 口側と3つの角のテープを折ってしっかり貼る。

42 口の上面は平らにハンダ付けする。盛り上げない。

43 ボディ側面は少し厚くハンダを盛る。小さい口のでき上がり。

3 のぞき口（大きい口）を作る

44 エアダスターでミラーの中のホコリを吹き飛ばしてから作業にかかる。

45 のぞき口からミラーの端が見えないようにするため、仮にカッパーテープを貼ってみてどのくらいまでテープを被せればミラーの端が見えないか、寸法を確認する。

46 そのまま側面にもテープを折り込み寸法を測る。側面のテープの幅4mm。のぞき口側に貼ったテープのみをはがして立てた状態にする。側面に貼ったテープの幅4mmをキープしながら、口側のテープは立てた状態のままで1周巻き付ける。

47 立っているテープを口側に倒して貼る。

48 角も折ってしっかり貼る。

49 きちっとした真っすぐな線を出すためと完成時にボリューム感が出るように4mmのテープに少し重ねて幅6mmのテープを新たに貼る。

50 口側にハンダ付けする。2回ほど塗り重ね軽く盛り上げる。

51 ガラスとの際をヘラでおさえる（p.111 手順55 参照）。

52 ボディ側面にハンダを盛り上げて付け、角もボディの模様につながるようにきちんとハンダ付けする。大きい口（のぞき口）のでき上がり。

> **ポイント**
>
> **ハンダ付け作業中は熱に注意**
> この段階では両側の口を閉じてハンダ付けするのでボディ全体が熱くなります。熱くなりすぎると発生した蒸気によりミラーが曇ってしまうおそれがあるので、熱くなりすぎないように時々休みながら作業しましょう。

Ⅳ オブジェクトケースを作り、オブジェクトを入れる

53 ケースの枠にするランプフィッター。大きい方の口をボディに取りつける。

54 仕上がったときにガラスを透かして見えるランプフィッターの縁が目立たないように黒い油性ペンで塗る。

55 小さい口ぴったりにカットしたテクスチャー付きの透明ガラスをのせる。

56 カッパーテープ（幅1cm）を縁に巻いてガラスをとめる。後でガラスがはずれないように縁の下側にも少しテープが折り込まれるようにに巻く。

57 カッパーテープをガラス側に折ってヘラでしっかり貼り付ける。

58 テープの端の凹凸をきれいにカットする。

59 カッパーテープの上にハンダ付けする。テープを貼っていない真鍮部分にハンダを付けないように注意する。

60 ひっくり返してオブジェクトを入れる。

ポイント
テーパードスコープはオブジェクトのすき間が映像で目立つので、オブジェクトは多めに入れましょう。

61 フロートガラスを大きい口ぴったりにカットしてふたをする。

62 カッパーテープ（幅6mm）を縁に巻いてガラスをとめる。

63 ガラス側をヘラでしっかり貼り、ひっくり返して縁の内側もしっかり貼り付ける（※ガラス側に折り込むテープの幅は1.5mmほどにとどめる）。

64 小さい口と同様にカッパーテープにハンダを塗って、オブジェクト入りのケースのでき上がり。

▽ ボディにオブジェクトケースを取り付ける

65 曲げやすい銅の針金（直径2mm）を使用。

66 針金をラジオペンチで持ち、片側ずつうすくハンダを塗って全体をカバーする。コテの温度は高めにする。

67 針金の先端を切り落としてから下のサイズに直角に曲げて切る。3本用意する。

〈針金のサイズ〉
3.5cm
1.5cm

68 針金を取り付ける位置を決める。

69 針金を付ける部分のハンダを熔かしてとる。

70 水平器で水平を確認する。

71 針金を置いてハンダで仮どめする。

72 針金がボディの角の線に垂直かどうかを確認してから、ボディの模様とそろえて模様を付けながらハンダ付けする。

73 針金3本をハンダでとめる。

74 ボディをひっくり返してオブジェクトケースの中央に置き、針金を曲げる位置（1cmほど）に印をつける。

75 印の所で針金を直角に曲げる。

76 大きい方の口をボディ側にしてケースを3本の針金の中央に置いてみる。

77 ケースの上部にそろえて針金を切る。

78 針金を曲げてケースを支える。針金が長いときは切って微調整する。

79 最終的に針金の位置を微調整する。

80 3本の針金の距離を均等にし、ケースがスムーズに回るかどうか見る。

81 ケースの回転を確認しながら映像を見る。

82 完成。

TAPERED SCOPE

テーパードスコープを作る (B)

　p.118の「テーパードスコープ（A）」と同様、先細りのミラー（スリーミラー正三角形）で作ります。

　映像の基本的な形は空間に浮かぶ球体ですが、ミラーの形を一部変えたり、ミラーに細い光を取り込む工夫を加えて、放射状の光を放つ突起に包まれた惑星のイメージの映像を作ります。

　ミラーへの手の加え方で、球体映像はさまざまな姿を見せます。

※ この作品のしくみ ※

- 作品のサイズ：23.5cm
- ミラーシステム：テーパード・スリーミラー正三角形（ミラー先端を斜めにカット）
- オブジェクト：テーパードスコープ（A）と同じです。
 ※テーパードミラーによる球体映像の形に変化を加え、さらに放射状に光の線を加える技法です。

道具と材料

テーパードスコープ（A）のp.120参照。ハンダ付け用道具とハンダ付けの基本についてはp.103を参照ください。

① 極細目ダイヤモンドヤスリ
② スチールウール
③ マスキングテープ
④ 多用途接着剤（クリア）
⑤ 研磨剤（鏡面コンパウンド）
※②⑤はミラーの反射面の一部をはがす際に使用。

ステンドグラスと透明系ガラス2種

① ボディに使うステンドグラス
② ボディに使用するテクスチャーのある透明ガラス
③ ボディの大小の口のふたと、オブジェクトケースのふたにするフロートガラス（透明板ガラス）

ダイクロフィルムとカッティングシート

① ダイクロフィルム（ミラーに使用）
② カッティングシートの白（ボディに使用）

I ボディを作る

1 型紙を作りガラスをカットする

1 ケント紙で型紙を3種類作る。

① 3cm / 19.2cm / 8.2cm
② 2.5cm / 22.2cm / 8.2cm
③ 6mm / 19.2cm / 1.5cm

※①の先端の斜めのカットは、カットした斜めの部分が、オブジェクトケースの底に納まるサイズ内で決める。
③は映像に光の線を入れるため、ボディに光を採り入れる窓となる。長さは①のカットした方の短い辺と同じ。

2　まず型紙②を使ってステンドグラスを3枚カットする。

3　型紙③でテクスチャーのある透明ガラス1枚をカットする。

4　計4枚カット。

5　ステンドグラスの1枚に型紙①を当て、水性ペンで先端の斜めの印をつけてカットする。

6　短くカットした方の角に残ったガラスを、極細目ダイヤモンドヤスリで削ってきれいにする。

7　もう1枚のステンドグラスを、型紙を裏返して逆向きの斜めにカットする。ガラスは手順15のガラス4枚と同じ形になる。

2 ステンドグラス3枚の裏にカッティングシートを貼る

8　ボディの中が透けて見えないようにステンドグラス3枚の裏に白のカッティングシート（裏に接着剤付き）を貼る。細い透明ガラスには貼らない。

9　カッティングシートにステンドグラスを当て、周りを残して、一周り大きく切る。

10　切ったカッティングシートの細い側の裏紙を少しはがす。

11　ステンドグラスを上に置く。

12 引っくり返し先端を貼ってから、指で空気を押し出しながらカッティングシートを貼る。

13 ステンドグラスの周りにはみ出しているカッティングシートをカッターナイフで切る。

3 ステンドグラスの縁にカッパーテープを巻き、ハンダ付けでボディを組み立てる

（1）カッパーテープを巻く

14 透明なガラスだけはカッパーテープの裏側が透けて見えてしまうため、仕上がったときにハンダの色と溶け込むように裏がシルバーのカッパーテープ（幅6mm）を使う。

15 4枚ともカッパーテープを巻く（巻き方はp.105の手順8、9参照）。

（2）先にステンドグラス3枚で組んだ後で、短い辺を開いて間に細い透明ガラスを入れる

16 大きい口側から見て正三角形であることを確認しながらステンドグラスを組み立て、上下をハンダで点付けしてとめる。

17 3辺ともハンダで点付けして組んだ状態。

18 長い方の2辺は、点付けの後できちんとハンダを盛ってとめる（p.122の手順6〜8参照）。

19 小さい口側の短い辺に点付けしたハンダをコテで熔かしながら、間に紙をはさんでいきハンダを切り離す。

20 大きい口側も同様に切り離す。

21 少し力を入れて透明ガラスが入る分（15mmほど）開く。

22 間に細い透明ガラスをはさんで上下4カ所を点付けする。

透明ガラス

透明ガラスの取り付け位置

23 透明ガラスをはさんだ両側を装飾ハンダ（p.107参照）でとめる。手順18でハンダを盛った長い方の2辺も同じ模様をつける。

II ミラーを組む

1 型紙を作り、カットした3枚のミラーを正三角形のテーパードに組んで仮どめする

24 型紙を作る。長さはボディと同寸にし、大小の口の幅はミラーに貼るすき間テープの厚みを考えて短くする。

2.1 cm
22.2 cm
7 cm

25 型紙に合わせてミラーを3枚カットする。

26 ミラーを正三角形に組み、マスキングテープで仮どめする。

135

2 ボディに合わせてミラーの先端を斜めにカットする

（1）大きい口側のミラーの底にスポンジを入れて持ち上げる

27 ミラーをボディに入れ、大きい口側のミラーを透明ガラス側に押し上げて下側にすき間を作る。

28 接着面を切り取ってスポンジだけにしたすき間テープをミラーの下に入れる。小さい口側のミラーはそのままにする。

（2）小さい口側のミラーの先端を、ボディに合わせて斜めにカットする

29 小さい口側のミラーをボディぴったりに合わせ、水性ペンでボディの斜めの線の印を入れる。

30 手順26で組んだミラーをバラバラにする。右端のミラーに手順29で入れた斜めの線が入っている。

31 カットの際にミラーの端が割れないように、ガラスの切れ端を当ててミラー先端を斜めにカットする。

32 手順6のボディ同様、短くした方の角を極細目ダイヤモンドヤスリできれいにする。

🔖 ガラスを斜めにカットする場合、割ったときに端が真っすぐきれいに割れない場合があります。その場合は極細目のダイヤモンドヤスリでゆっくり丁寧にこすり修正します。

33 ミラーの裏同士を合わせてもう1枚のミラーに斜めの線を写し、カットする。

34 最終的な3枚のミラーの形。ミラー2枚は先端が逆向きにカットされている。

3 1枚のミラーの短い辺のミラー加工を細くはがす

35 斜めにカットしたミラーのうちどちらか1枚に、ミラーの保護シートが貼ってある面の短い辺の端から2mm部分にカッターナイフで切り込みを入れる。

36 切った保護シートをはがす。

保護シートをはがしたところ。

37 保護シートをはがした線の端にそろえてカッパーテープ（6mm）を貼る。

38 スチールウールと研磨材（鏡面コンパウンド）でこすって、ミラー加工の反射面をはがす。

39 ミラーの端の反射面を細くはがして透明になった状態。

4 3枚のミラーを正式に組む

40 3枚のミラーを裏からビニールテープで貼る。ミラーの空きは1mm。テープはミラーの端から少し離す。

41 表を上にしてミラーを置き、すべての保護シートをはずす。

42 端の反射面をはがしたミラーはカッパーテープごと保護シートをはずす。

43 組む前にティッシュペーパーでミラーの境目やカッパーテープを貼った部分に残っている研磨材（コンパウンド）などをやさしく拭き取る。

44 ミラーの端のはがした部分が組んだ三角形の角の上側にくるように組み、短い辺をセロハンテープで3カ所とめる。

45 ビニールテープでとめた長い方の辺にカッパーテープ（幅6mm）を少し重ねて貼って補強する。

46 長い方の2辺はビニールテープとカッパーテープで固定する。

47 反射面をはがした部分を上にして置いた状態。はがした面は光を通すセロハンテープだけで固定されている。

> **ポイント**
> 端の反射面を細くはがした短い辺をとめるセロハンテープは、きれいな部分を使用しましょう。指紋をつけないように注意。

48 映像を確認する。

49 長い辺2カ所のすき間から光が入るのを防ぐため製本テープでカバーする。p.124の手順27と同様、幅（3.5cm）を半分に切った製本テープをミラーの端から端まではみ出さないように貼る。

50 反射面をはがした短い辺に透明な色付きフィルムをかぶせ、セロハンテープでとめる。

51 手順50で短い辺に色付きフィルムをとめたセロハンテープを補強するため、カッパーテープ（幅6mm）をフィルムとミラーに半分ずつかかるように貼る。ミラーのでき上がり。

> **ポイント**
> はがした辺に透明な色付きフィルム（セロハンなど）をかぶせることで、映像に色のある光の線が生まれます。本書ではダイクロフィルムを使っています。

Ⅲ ボディにミラーを入れ、接着剤で固定する

1 ボディにミラーを入れ位置を調整する

52 大きい口側の1辺に合わせすき間テープを貼り付ける。ここが底辺になる。

53 ボディにミラーを入れ、ミラーが中央にあるかどうか確認する。

2 接着剤でボディとミラーを固定する

54 小さい口側はそのままミラーを入れる。ミラーがボディから出ていないことを確認する。

55 大きい口のミラーの両端を多用途接着剤（クリア）でボディと接着する。底辺のミラーの両端がボディにぴったり接触していることを確認する。

56 小さい口は両脇に接着剤を入れてミラーとボディをくっつける。

139

IV ボディののぞき口とオブジェクト取り付け口を作る

1 のぞき口（大きい口）を作る

のぞき口はボディとミラーの間にすき間が空いている部分があるため、ミラーの縁を隠すためと装飾も兼ねて、フロートガラスの周りにステンドグラスの縁をつけます。

57 のぞき口の寸法を測り、中のミラーの縁が隠れるように周りに縁をつけたふたの型紙を作り、切り離す。

58 フロートガラスは型紙どおりカットする。ステンドグラス3枚は型紙に合わせてカットした後、角をボディに合わせてカットする。

59 フロートガラスは裏が黒のカッパーテープで巻いて、ミラー内部への余計な光の反射を防ぐ。

60 カッパーテープ（幅6mm）をすべての縁に巻く。

61 ハンダ付けをしてふたを完成させる。

62 ボディののぞき口にふたをかぶせる。

63
幅1cmのカッパーテープで巻いてふたを固定する。ふた側には2mm折って貼るようにとめていく。

64
ふた側の縁にハンダをうすくかぶせる。

65
側面は模様をつけてハンダ付けする。

66
ふたの縁もあらたに少しハンダを盛って側面と模様をそろえ、のぞき口のでき上がり。

2 オブジェクト取り付け口（小さい斜めの口）を作る

67
フロートガラスを直接口に当てて、水性ペンで印をつける。

〈ふたにするガラスの形〉

A：ボディとミラーの位置にぴったり合う。
B：ボディの線の端にそろえてカットするので、ミラーの端より飛び出して見える。

68
手順67の印に合わせてカットしたガラスを口に当て、角の線を写す。角をカットしてふたにするガラスのでき上がり。

69
B側のふたの長さに注意。長い辺の側（B）はボディの端にそろえて切るので、ガラスをのぞき口に当てると、ミラーより長くなる。

70　カッパーテープでガラスとボディをとめる。テープはぐるりと巻かず、図のようにバラバラに貼っていく。貼るテープの幅も場所によって異なるが（図参照）、ふたのガラス側に折って貼る幅はすべて1mm弱になるようにする。

幅1cmのカッパーテープをバラバラに貼る

幅6mmのカッパーテープをバラバラに貼る

71　ふたのガラス側に折ってある幅1mm弱のカッパーテープは平らにうすくハンダを付ける。側面はきちんとハンダを盛る。オブジェクト取り付け口のでき上がり。

▽ オブジェクトを入れたケースをボディの小さい口に取り付ける

72　p.127、128の手順53〜64と同様に、ハンダ付けでオブジェクトケースを作りオブジェクトを入れてふたをする。ミラー側は透明なフロートガラス、外側はテクスチャーのある透明ガラス。

73　オブジェクトケースの大きい口側のガラス面にボディの縁がすべて納まることを確認する。

74　銅の針金（直径2mm）をハンダでうすくコーティングし（p.128の手順66、67参照）、ラジオペンチで直角に曲げて5cm×1.4cmのL字形を4本作る。

75　針金を付ける位置を決める。

76　針金を付ける位置のハンダを熔かして取り除き（p.128の手順69参照）針金を埋め込むようにする。針金は点付け後、しっかりハンダで固定する。

77 透明ガラス側に針金を2本取り付ける。針金2本の位置と角度はこのように。

78 同様にして反対側にも2本、計4本付ける。

79 横から見た様子。どちらもボディ先端からの距離を同じにする。

80 オブジェクトケースをボディ先端に置く。

81 針金を曲げて長さを見る。

82 針金が長すぎるので調整してカット。
※短くカットし過ぎないように注意。

83 ケース中央のくぼんだ部分に針金の先端が当たるように曲げる。

84 もう一方の針金も同様に曲げる。

85　残りの2本の針金もケース中央のくぼんだ部分をおさえるように曲げるが、右下の写真のように4本の針金が対角線上にある位置にする。位置がずれているとケースを回した際にはずれやすくなる。

86　ケースを回しながらスムーズに回転するか確認。映像もきれいに見えているか確認する。

87　完成。

テーパードミラー（スリーミラー正三角形）に手を加えて作る映像のバリエーション

1　突起に囲まれた球体映像を作る

3枚のミラーのうち2枚のミラーの細い方の先端を斜めにカットします。切る角度や形を変えることで映像の突起の形が変わります。カットの仕方を変えていろいろ試してみましょう。

2枚のミラーの先端をカットした状態

2　映像の中に放射状の光の線を加える

先端をカットしたミラーのうち1枚のミラーの短い辺を加工し、反射面の端を細くはがします。反射面をはがした部分からミラーに光が入ることで、映像に光の線が生まれます。はがす幅や削り方などを変えてどのような映像になるか試してみましょう。

端の反射面を細くはがしたミラー

〈ボディの形の工夫〉

ミラーの反射面をはがした部分に光を入れるため、ボディの一部を光を通す透明なガラスで作ります。

ボディ　透明なガラス

付 録

万華鏡の歴史をたどると、19世紀の地球の動きが見える！

　1816年、万華鏡はスコットランドで誕生します。発明者はデビット・ブリュースターという物理学者。1781年ブリュースターは、スコットランド・エジンバラ郊外で生まれます。僅か12歳でエジンバラ大学に入学し、親の跡を継いで牧師の道をめざしますが、のちに光学に転身、灯台の光をより遠くへ届かせるための光の反射、鏡の屈折などを研究中に、鏡と鏡の間に鮮やかな色彩を見て、万華鏡を発明します。英語のKALEIDOSCOPE（カライドスコープ、日本語表記はカレイドスコープ）もブリュースターの造語で、ギリシャ語のKALOS（カロス・美しい）、EIDOS（エイドス・形）、SCOPE（スコープ・見る）を合わせた言葉です。

＊

　19世紀初頭、地球上を船が行き交い始めた時代です。航海の安全のため、灯台の重要性が叫ばれ始めた時でもあります。スコットランドには「世界灯台の父」といわれたロバート・スティーブンソンがいました。そうです、『宝島』を書いたロバート・ルイス・スティーブンソンの祖父です。ブリュースターとロバートは面識のある間柄です。灯台の研究は、時代の要請ともいうべき重要な案件でした。暗い危険な海の中で、明るい光を船員たちは渇望していたのです。その時代の波に乗って、万華鏡は世界各地に広まっていきます。なんと鎖国をしていた江戸時代の大阪で、誕生から僅か3年後、万華鏡を見ているという記述が残っています（『摂陽奇観』浜松歌国著、文政2

1820年代にブリュースター博士の認可のもとに作られた長さ17cmのブリュースター・スコープ（日本万華鏡博物館所蔵）。交換用のビーズケースと、風景を万華鏡映像にしてしまうレンズもついています。

年の項)。「此頃、紅毛渡り更紗眼鏡流行、大坂にて贋物多く製す」とあり、覗くと更紗紋様が見える眼鏡、という意味で、万華鏡のことをさしています。当然、長崎出島を経由して大阪に入ったわけですが、オランダ船が出島に入港できるのは年1回という決まり。1816年入港の記録はありません。翌年、船が入っていますから、この船に万華鏡があったという推測が成り立ちます。奇跡的な速さで万華鏡は世界を駆け巡り、極東のはずれ、日本にも辿り着いたのです。

＊

日本万華鏡博物館には、1820年代にエジンバラの工房で作られたブリュースター・スコープが収蔵されています。長さ17cmほどで2ミラー映像になります。世界最初の万華鏡は2枚の鏡をVの字に組んで、丸く花が咲いたように見える円形映像です。17cmということは、焦点距離20cmに足りません。しかしぼやけていません。覗き窓に凸レンズがついています。焦点距離を合わせているのです。このように、科学から生まれたものは、生まれた時点で完璧です。小学生の頃、長さ10cmほどの万華鏡を作った覚えがありますが、凸レンズを使っていません。小学生に平気でぼやけたものを見せていた事になります。小学生に本物を見せない、科学のない教育をしていたことがわかってしまいます。

＊

ブリュースター・スコープの中に隠れている刻印。ライオンがイングランドを表し、一角獣はスコットランドを表しています。下のリボンの中に、「DR.BREWSTERS PATENT」とあります。

ブリュースター・スコープの映像。写真に陰りがあるのは、家庭用の鏡を使っているため、屈折が起き、少しぼやけた感じがします。しかし回して見ていると、もっと綺麗な映像になっていきます。

日本で万華鏡といえば、3枚の鏡を正三角形に組んだ、無限に広がって見える万華鏡です。日本人は無限に広がる映像が大好きです。桜並木が永遠に広がっていく光景、田植えが終わった後、苗がどこまでも広がっていく風景などなど。その無限映像を得るには3枚の鏡を使います。それとは違ってヨーロッパで好まれる2枚の鏡を使った丸く見える映像は、教会のステンドグラスをイメージするのでしょうか……。歴史、文化、宗教によって、万華鏡ひとつとっても好みが変わるということは、とても興味深い物があります。そして日本人ほど万華鏡を見ている民族は他にありません。2016年は万華鏡が誕生して200年の記念すべき年になります。ブリュースター博士はエジンバラ大学の学長を務めていました。その縁で2016年4月、エジンバラ大学と、セント・アンドリュース大学で、万華鏡200年展を開催しました。しかしスコットランドの人々はほとんど万華鏡を見ていません。ゆえに日本から持って行った万華鏡を見て、びっくりし、とても喜んでくれました。日本人と万華鏡を結び付けているのは、観光地にある安価なおもちゃの万華鏡です。誰もが一度は覗き、1本や2本は買ったことがあるかもしれません。そのおみやげ文化が、日本人と万華鏡を繋いでいるのです。

　　　　　　　日本万華鏡博物館　館長　大熊　進一

愛知県犬山市のおみやげ万華鏡（中央）。1930〜1950年頃のものと推定されます。日本の万華鏡は、紙製の筒とガラスの鏡という、壊れやすいものを2つかかえているため、古い物はあまり残っていません。左が全国の観光地によく置かれている万華鏡、右は国技館のおすもう万華鏡。

本書に出てくる万華鏡関連用語および素材など

（掲載頁については索引参照。）

万華鏡

　万華鏡の英名は**カレイドスコープ**（kaleidoscope）です。言葉の由来はp.146を参照ください。本書では以下の万華鏡のしくみや作り方を紹介しています。

セルスコープ（cell scope）
　セルは小さな部屋を意味し、ボディ先端に取り付けるオブジェクトケースを小部屋に例えた言葉です。

ワンドスコープ（wand scope）
　ワンドとは棒を意味する言葉で、試験管などの長い筒状のオブジェクトケースを使用することからこの名前があります。

ホイールスコープ（wheel scope）
　ホイールとは車輪を意味する言葉です。円盤状に作ったオブジェクトをボディに取り付け、車輪のように回転させながら見ることでこの名前があります。

テレイドスコープ（teleidoscope）
　望遠鏡（telescope）とkaleidoscopeを組み合わせて作られた言葉で、外の景色がオブジェクトになります。kaleidoscopeの変種ともいえます。

テーパードスコープ tapered scope）
　テーパードとは「先細りの」という意味で、ミラーの形が先細りになっています。

シリンダースコープ（cylinder scope）
　シリンダーとは円筒のことです。オブジェクトを円筒状に作り、ボディに取り付けて回転させて見ます。

マーブルスコープ（marble scope）
　模様入りのガラス玉をオブジェクトとして使います。

※ほかに**ジュエリー万華鏡**（jewelry scope）〈p.21〉など。

ミラーシステム／映像

■ミラーシステム■

　万華鏡のミラーは、組むミラーの枚数や組み方によって多くの種類があり、ミラーシステムと呼ばれます。本書で紹介したミラーシステムは以下のとおりです。

スリーミラーシステム
　最もポピュラーな正三角形に組んだミラーの敷きつめ模様の映像のほかに、ミラーの組み方でさまざまなタイプの映像ができます。
- スリーミラー正三角形
- スリーミラー直角三角形
 内角30度、60度、90度
- スリーミラー直角二等辺三角形
- スリーミラー二等辺三角形
 頂角36度、頂角22.5度、頂角18度、
 頂角15度、頂角8.182度

ツーミラーシステム
　二等辺三角形に組むと、中心に焦点が1つある円形映像になります。頂角が狭くなるほど映像は細かく分割されたものとなります。
- ツーミラー二等辺三角形
 頂角36度、頂角30度、頂角15度

フォーミラーシステム
- フォーミラー正方形
 映像は四角い模様が無限に続きます。
- フォーミラー菱形
 2つの焦点を中心にそれぞれ異なる映像が広がります。

対面式ツーミラー
　帯状の映像になります。

コの字型スリーミラー
　対面式ツーミラーの倍の幅の帯状映像になります。

サークルミラー
実像の周りを渦巻き状の映像が取り巻きます。

テーパードミラー
空間に浮かぶ球体映像で、さまざまなバリエーションがあります。

■ 映 像 ■

実像と万華鏡映像
ミラーシステムでオブジェクトをのぞいたときに見える映像の中に実像が1つあります。この1つの実像が反射を繰り返して万華鏡映像が作られます（p.25 参照）。p.28 〜 40 の映像の一部にも、実像部分を指示してありますのでご覧ください。

ガラスの表面鏡
万華鏡に使うミラーはクリアな映像が見られるガラスのミラーで、ミラー加工の反射面がガラスの表面にある表面鏡（表面反射鏡）です（p.58 参照）。

■ ミラーと焦点距離 ■

レンズ
ミラーの長さが 20cm 以下のときは、鮮明な映像が見られるように、万華鏡ののぞき穴にレンズをつけて焦点距離を合わせます。
なおミラーの長さによってそれに合うレンズの焦点距離が異なります。使用するときはレンズの種類を確認してください（p.59 参照）。

二等辺三角形映像のポイント数と頂角

ツーミラーとスリーミラーで二等辺三角形を組んだときに映像の中に表れる"先端"の尖った部分をポイントと呼びます。右の写真はツーミラー二等辺三角形頂角 36 度のミラーで見た 5 ポイントの映像です。

映像の中のポイント数と二等辺三角形のミラーの頂角の数値の関係は次の式で表されます。360 度を頂角で割った値の半分が映像のポイント数になります。

360 度÷頂角÷2＝二等辺三角形の映像のポイント数

そこで、頂角が 360 度を割り切れる数値になっていない場合は、ポイント数にも端数が出て、整った映像にはならないことになります（p.27 の写真 B および p.85 参照）。

さて、実際に二等辺三角形のミラーを組む手順は p.85 のように、まず作りたい映像のポイント数を決めます。次にミラーをのぞきながら目標のポイント数になるように頂角を調整していき組むミラーの角度が決まります。

最終的にポイントがきちんと整っている美しい映像の場合は、ミラーの頂角は 360 度を割り切れる数値、あるいは整数で割り切れないときは、小数点以下も含めて無限に近い数値となります。p.31 の 22 ポイント映像、頂角 8.182 度をご覧ください。

オブジェクト

万華鏡映像のもとになる「見る対象物」のことをオブジェクトと呼びます。

■オイルを使うときのオブジェクト選び■

オブジェクトケースにオイル（グリセリン）も入れる場合は、中に入れるオブジェクトは色がオイルに溶け出す素材は避けましょう。またオブジェクトが上下に流れる様子を見る細長いワンドタイプでは、重さの違うガラスビーズとプラスチックビーズはそれぞれが上下逆方向に移動するため詰まりの原因となるので一緒に入れない方がよいでしょう。

■ガラスのオブジェクト■

光をよく通して輝くガラスはオブジェクトに最も多く使われる素材です。本書では一般に入手しやすいガラスビーズなどのほか、以下のガラスも使っています。

ステンドグラス

色や表面のテクスチャー、透明や半透明のもの、見る角度によって色が変わるダイクロイックガラス、半円形のグラスナギットやカットジュエルなど、ステンドグラスで扱うガラスの中にはオブジェクトに使える素材が各種あります。

※ステンドグラスや極細ガラス棒は、ステンドグラス素材およびバーナーワーク（ガラス造形技法）素材としてインターネット通販などで入手できます。

手作りのガラスオブジェクト

p.64、65で使った極細ガラス棒はそのまま折ってオブジェクトに使えます。ステンドグラスは細くカットして、バーナーで熔かしながら形を気にせず自由にひねっても良いオブジェクトになります。

※トーチバーナーはホームセンターで、カセットバーナーは手作りクラフト店やインターネット通販で入手できます。

ボディ

万華鏡のボディの形態や素材は、第1章の万華鏡作家たちの作品のように、作り手によって個性があり1つとして同じものはありません。ミラーシステムとボディの形を考え、それに合った素材をいろいろ考えてみてください。選択肢は無限にあります。

本書では作り方を紹介した万華鏡のボディの素材として以下のものを使用しています。

アクリルパイプ、アルミパイプ、アルミ角パイプ、デザインボード、ステンドグラス

※ホームセンターなどで入手できる各種パイプや角パイプは、店によってはカットも依頼できます。

万華鏡とガラス工芸技法

本書ではボディを作る技法のひとつとしてステンドグラスのハンダ付け技法を紹介しています。万華鏡作りではガラスミラーをカットする際にガラスカッターを正しく使って正確にミラーをカットできることが重要ですので、その技術を使ってボディがステンドグラスの万華鏡にも挑戦してみてください。

なお第1章で紹介した万華鏡作家たちの中にはガラス工芸技法の吹きガラスやバーナーワーク、電気炉を使うフュージング技法、スランピング技法などを使った万華鏡作りをする作家も多くいます。第1章の作品もご覧ください。

本書で使用している道具

カッパーテープ
　ステンドグラスのハンダ付けの際にガラスの縁に巻きます。幅のサイズはいろいろあります。またテープの裏が表と同じ銅色のもの以外に、シルバーや黒などもあり、用途により使い分けます。本書ではp.113、114、134で裏がシルバー、p.140で裏が黒のカッパーテープを使っています。
　また最終的にハンダの部分を黒や銅色に変色させる手段もあるので、それによっても裏の色の違うカッパーテープを使い分けます。
　カッパーテープのもうひとつの使い方として、本書では、組んだミラーをとめるビニールテープが後で劣化して伸びたりしないように、ビニールテープの上から巻いてミラーの補強用に使っています。
　なお、カッパーテープの代わりに屋根の補修用銅製シートを切って使ってもよいでしょう。

定規
　金属性の定規で裏にすべり止めのついたものを使いましょう。なお裏にビニールテープを貼ってもすべり止め代わりになります。

すき間テープ
　ミラーをボディに入れる際に固定するためと衝撃をやわらげるために使います。スポンジ部分の厚さをはさみで切り取って調節できるので便利です。ウレタン製のものとゴム製のものがありますが、耐久性のあるのはゴム製です。

研磨用品
　研磨用品は作業のさまざまな場面で使われます。
- テーパードスコープ（A）の映像に光の点を入れるため、ミラーの反射面を点状に削る際は**ハンドグラインダー**を使います（p.123）。
- テーパードスコープ（B）では、ミラーやステンドグラスを斜めにカットしたときなどに角に残る尖った部分を**極細目のダイヤモンドヤスリ**で修整します（p.133、136）。また、ミラーの端の反射面をはがす際には、**研磨剤（鏡面コンパウンド）**と**スチールウール**を使います（p.137）。

接着剤
　本書では主に多用途接着剤（クリア）とエポキシ樹脂系接着剤を使用しています。
- 多用途接着剤（クリア）
　幅広い素材（ガラス、木、鉄、布、皮、石、ゴムなど）に対応し、硬化後も弾力性があります。
- エポキシ樹脂系接着剤（2液混合タイプ）
　硬化時間は3～30分と商品により異なります。作業内容により使い分けます。

〈レンズを貼るときは多用途接着剤（クリア）〉
　のぞき口にレンズを貼るときは、レンズのカーブにそって接着剤がなじんでくれるように、粘度のある多用途接着剤（クリア）を使います。

〈エポキシ樹脂系接着剤は作業にかかる時間によって使い分ける〉
- ホイールスコープで角パイプのボディの内側にミラーを貼り込んでいく作業では、ほこりの付着をさけるべく短時間に作業を終えるため短時間硬化型を使います。
- テレイドスコープで球をボディに接着するときは、まずボディの縁に接着剤を塗って球を固定した後で、ボディと球のすき間を接着剤でていねいに埋めていくので時間がかかります。そのため、接着剤は10分硬化型を使います。

あると便利な道具
- エアダスター
　最後にボディの口を閉じる前に、ミラーの中のほこりを吹き飛ばすのに使います。
- デジタルノギス
　ミラーをカットする際、0.01mm単位の精度が求められるときに必要となります。

万華鏡専門店

カレイドスコープアートスクール&万華鏡専門店
リトルベアー

　著者が経営する東京・代官山にある万華鏡専門店で、自作の万華鏡のほかセレクトされたさまざまな万華鏡が並びます。

　日本で唯一の万華鏡材料専門店でもあり、普段手に入りにくい多様な材料が揃っています。材料入手の際困ったことがあったら気軽にご相談ください。ガラスミラーのカットも行いますので、詳細はお問い合わせください。

　その他オリジナルの万華鏡キットも販売しています。体験教室のほか、もっと本格的に勉強したい方には、日本初の本格的なガラスで作る万華鏡教室を毎月開催しています。プロの万華鏡作家を目指す方のためのプロ養成コースなども用意されています。

　万華鏡の材料は通販もしていますのでチェックしてみてください。

　本書で紹介した道具はインターネット・FAX・電話でご注文いただけますので、近くの店で手に入らない場合にご利用ください。

http://www.littlebear.jp/
〒150-0034
東京都渋谷区代官山町 19-10　加藤ビル 302
☎・FAX 03-3770-6478

索　引

ア
アクリル接着剤　　66、72、**78〜**79
アクリルパイプ　　49、**72**、73、74、76、78
アート万華鏡　　**8**
有田焼万華鏡　　55、56
アルミ角パイプ　　102、**104**、117
アルミパイプ　　94〜95

ウ
渦巻き状の映像　　39

エ
エアダスター　　**67**、111、126、152
映像のずれの微調整　　75、85、124
エポキシ樹脂系接着剤　　66、94、98、
　　99、102、108、**152**
円形映像　　25、27、34、35
塩ビ板　　79

オ
オイル　　47、50、62、90〜91
オイルセル（スコープ）　　**48〜**49
オイルタイプ　　47〜51
オイルワンド（スコープ）　　50、**80**
帯状の映像　　38
オブジェクト（対象物）　24、25、46〜47、
　　54、**60〜**63、151
オブジェクトケース　　47、48、50、51、
　　73、78〜79、127〜129、142
オブジェクト交換式　　47、48、50
オブジェクト固定式　　47、48、50
オブジェクトの量　　62、79、91

カ
カセットバーナー　　**64〜**65
型紙　　121、122、132、133、135、140
カッターナイフ　　68〜69、73、82〜83、
　　102、120、134、136
カッティングシート　　132、**133〜**134
カッティングマット　　68、72、73、82、
　　94、102、120
カットジュエル　　63、114
カッパーテープ　　66、73、76、82、84、
　　87、102〜103、105、110〜112、
　　113、114、121、126〜128、134、
　　137〜138、140〜142、**152**
ガラスカッター（オイルカッター）　　66、
　　68〜**69**、73、82、104、120、121、
　　133、136
ガラス粒　　60
ガラスのオブジェクト　　151
ガラスの表面鏡　　**58**、68、150
ガラスビーズ　　60
カレイドスコープ（kaleidoscope）　　**146**、149

キ
球体（映像）　　26、40、118、130

ク
グラスナギット　　63、114
グリセリン　　47、**66**、82、90〜91
グルーガン　　66、82、84〜87
黒の艶消しデザインボード　　78、82〜87、
　　89〜90、94、99、102、113
黒のドーナツ型アクリル板　　72、**77〜**78
黒の油性ペン　　78、89〜90、99、102、
　　113、120、127

ケ
景色万華鏡　　54、**92**
ケース回転式　　47、48
ケース固定式　　47、48
ケント紙　　120、121、132
研磨材（鏡面コンパウンド）　　132、**137**、152

コ
極細ガラス棒　　61、64〜65
極細水性ペン（耐水）　68、73、82、102、
　　104、120〜121、136
極細目紙ヤスリ　　**67**、73、102
極細目ダイヤモンドヤスリ　**67**、132〜133、
　　136、152
極細目ヤスリ　　102
コの字型スリーミラー　　38、149
ゴムリング　　82、**91**
コンパス　　82、102

サ
サークルミラー　　39、150
更紗眼鏡　　147

シ
敷きつめ模様の映像　　24、25、32〜33
試験管　　50、80、90、91
実像　　24〜25、28〜29、32〜37、39、
　　40、150
ジュエリー万華鏡　　21、149
焦点　　**25**、34〜35、37、59
焦点距離　　**59**、150
シリンダー　　47、**52〜**53
シリンダースコープ　　47、**52〜**53、149
真鍮パイプ（ストッパー）　　52、102、
　　114〜117
真鍮棒　　52、102、**114〜**117
シンメトリー　　25、28、34〜36

ス
すき間テープ　　**67**、72、76〜77、82、
　　88〜89、94、97〜98、120、125、
　　136、139、**152**
スコア　　**68〜**69、104
スチールウール　　132、137、152
ステンドグラス　　49、61、64〜65、
　　102〜107、112〜115、120〜122、
　　132〜135、140〜141、151
ステンドグラスをカットする　　**104**
スポンジ付両面テープ　　**94〜**96
スリーミラーシステム　　26、149
スリーミラー正三角形　　24、25、**28**、70、
　　72、92、94、97、118、130
スリーミラー正三角形を組み立てる　**73〜**76
スリーミラー直角三角形
　　（内角30度、60度、90度）　　24、**32**
スリーミラー直角二等辺三角形　　24、**33**
スリーミラー二等辺三角形　　**29〜**31

セ
製本テープ　　66、120、124、138
セル　　48
セル型ホイール　　52
セルスコープ　　47、**48**、49、149
セロハンテープ　　66、120、137〜138

ソ
装飾ハンダ　**107**、110〜111、112、114、
　　115、135

タ

ダイクロイックガラス（ダイクロガラス）　16、19、**61**
ダイクロフィルム　　　　　　**132**、138
対面式ツーミラー　　　　　　38、149
多面鏡　　　　　　　　　　　24
多用途接着剤（クリア）　　　66、72、77〜78、82、90、94、99、109、139、**152**

ツ

ツーミラーシステム　　　　　27、149
ツーミラー二等辺三角形　　　25、27、34〜35、80、82、150
ツーミラー二等辺三角形の頂点の角度　27、85、150
ツーミラー二等辺三角形を組み立てる　84〜87

テ

テクスチャーのある透明ガラス　120、127、**132〜133**、134〜135
デジタルノギス　　　　　　　102、107、152
手作りのガラスオブジェクト　64〜65、151
テーパード　　　　　　　　　40、118
テーパードミラー（スコープ）　118、**130**、149
テーパードミラーシステム　　26、150
テーパードミラー（スリーミラー正三角形）　40、41、132、144
テーパードミラー（スリーミラー正三角形）を組み立てる　122〜124、135〜138
テーパードミラーバリエーション　**42**、43
デビット・ブリュースター　　146、147
テレイドスコープ　　47、54〜55、92、149
テンプレート　　　　　　　　67、102、109

ト

銅の針金　　120、**128〜129**、**142〜144**
透明アクリル球　　　　54、94、**95〜99**
透明アクリル板　　　　　　　78〜79
透明な色付きフィルム　　　　138
トーチバーナー　　　　　　　61、64〜65
ドライセル（スコープ）　　　48、70
ドライタイプ　　　　　47〜48、50、72

ニ

乳白色のアクリル板　　　　　78

ネ

ネジぶた式試験管　　　　50、82、**90〜91**
ねじり模様のガラスオブジェクト　64〜65

ノ

のぞき穴　　　　48、50、52、54、**59**、89〜90、109
のぞき口　　　　　48、50、52、54、88
のぞき口を作る　　77〜78、89〜90、99、109〜111、126〜127、140〜141

ハ

ハーフオイル　　　　　　　　50、91
反射　　　　　　　　　　　　25
反射面　　　　　　58、123、136〜137
ハンダ付け※　103、**106〜107**、110〜117、122、126〜129、134〜135、140〜142
ハンドグラインダー　　　120、123、152

ヒ

ビーズ　　　　　　　　　　　60
ビニールテープ　　　66、73〜75、82、84〜87、94、96、120、123〜124、137〜138
表面鏡（表面反射鏡）　　　　58
ピンセット　　　62、79、120、136、139

フ

フォーミラーシステム　　　　26、149
フォーミラー正方形　24、**36**、52、100、107
フォーミラー菱形　　　　　　37
フロートガラス（透明な板ガラス）　68、102、111、113、120、125、128、132、140〜142

ヘ

ベニヤ板の作業台　　　　　　103
ペンダントタイプ　　　　　　49、55

ホ

ホイール　　　47、52〜53、63、**100**、113〜117
ホイールスコープ　47、52〜53、**100**、149
ポイント（数）　25、27、29〜31、34、35、85、**150**
保護シート　68〜69、75、86、108、123〜124、136〜137
ボディ　46、73、83、104〜107、112、121〜122、151
ホログラムペーパー　　　　　72、76

マ

マスキングテープ　　　66、132、**135**
マーブル（スコープ）　　　　63、149
万華鏡映像　　　　　　　　　24、54

ミ

ミラー加工（反射面）　　　136〜137
ミラーシステム　24、26、28、46、47、149

ヤ

屋根の補修用銅製シート　　102、**109**

ラ

ラッピングペーパー　　　　　72、76
ランプフィッター　120、127〜128、142

リ

裏面鏡　　　　　　　　　　　58
両面テープ　66、82〜83、102、105、113

レ

レンズ　　48、50、52、54、**59**、72、77〜78、82、89、94、99、102、109、150

ワ

ワンド　　　　　　　　50、62、80
ワンドスコープ　47、**50〜51**、80、149

※「ハンダ付け」は、ハンダ付け作業に付随する、カッパーテープ、ガラスカッター、ガラスカッター用オイル、コテ台、ハンダ、ハンダゴテ、フラックス、ヘラなども含みます。

万華鏡を楽しめる場所 （2016年7月現在）

国内の万華鏡が見られる・買える・体験できる場所をいくつか北から順にご紹介します。訪れる際は予約や休館日などについて事前に問い合わせてください。

私設万華鏡学校 ふらび

北海道富良野の広大な土地に、閉校になった100年前の小学校を利用してオープンした施設。万華鏡とレトロな校舎の両方を楽しみながら過ごせる希少なスペース。冬期には大雪で開業が困難なため休業。

〒079-1571
北海道富良野市山部西14線2
旧富良野市立山部第一小学校
☎ 090-3775-1971

仙台万華鏡美術館

広い館内には、陶芸家の辻輝子氏と日本の万華鏡作家が制作した万華鏡を中心に、選び抜かれた世界の万華鏡が並び、美術館のために制作されたユニークな大型万華鏡が置かれている。

〒982-0251
宮城県仙台市太白区茂庭字松場1-2
☎ 022-304-8080

万華鏡ギャラリー桴館(ばちかん)

万華鏡をこよなく愛するオーナーが自宅を改造してオープンしたプライベートギャラリー。こだわり抜いて手に入れた万華鏡を惜しみなく見せてくれる。

〒981-3203
宮城県仙台市泉区高森4-2-395
☎ 022-377-3479

ギャルリ蓮

ギャルリ蓮は長野県善光寺の宿坊白蓮坊内にあり、国内外の作家作品の展示のほか、手作り体験もできる。

〒380-0851
長野県長野市元善町465
善光寺 白蓮坊内
☎ 026-238-3928

日本万華鏡博物館

万華鏡コレクターとしても有名な大熊進一氏が運営する小さなプライベートミュージアム。見るコースと作るコースがあり大熊氏が案内してくれる。予約制。

〒332-0016
埼玉県川口市幸町2-1-18-101
☎ 048-255-2422

万華鏡ギャラリー見世蔵(みせぐら)

明治22年に建てられた古い蔵をリニューアルした万華鏡ギャラリー。多くの万華鏡作家の作品を展示・販売し、遠方から訪れるファンも多い。

〒270-0164
千葉県流山市流山2-101-1
☎ 04-7190-5100

カレイドスコープ昔館

東京麻布十番にある日本で最初の万華鏡専門店。オーナーの確かな目と個性的な感性で選び抜かれた世界の万華鏡と、国内作家の作品の品揃えは群を抜いている。

〒106-0045
東京都港区麻布十番2-13-8
☎ 03-3453-4415

ギャルリーヴィヴァン

古くから全国各地で万華鏡の展示会を開催し、日本での万華鏡の普及に力を注いできた。日本の作家作品を中心に海外作品も充実。ギャラリーと隣接するショップも必見。

〒104-0061
東京都中央区銀座 2-11-4 富善ビル 1F
☎ 03-5148-5051

創心万華鏡

御徒町駅近くの高架下に店舗を構える万華鏡専門店。樽木を使ったオリジナル万華鏡などが充実。定期的にワークショップも開かれている。

〒110-0005
東京都台東区上野 5-9-10 2k540・G-3
☎ 03-6803-2003

高尾山トリックアート美術館

著者が監修した大型万華鏡が多数展示されており、床に埋め込まれた万華鏡の上を歩いたり、飛び出す万華鏡など、ほかではない体験ができる。

〒193-0844
東京都八王子市高尾町 1786
☎ 042-667-1081

アトリエ・ロッキー万華鏡館

館内にはオーナー自ら制作した郵便ポスト型や赤電話型などのユニークな作品が展示されているほか、著者とのコラボレーションで完成した長さ13mの巨大万華鏡を設置、歩いて中に入れて宇宙浮遊の気分が楽しめる。

〒413-0232
静岡県伊東市八幡野 1353-58
☎ 0557-55-1755

京都万華鏡ミュージアム

教育施設をリニューアルしてオープンしたミュージアム。世界の万華鏡のほか、著者の作品である舞妓の姿をした万華鏡など京都にちなんだ万華鏡を多数展示。

〒604-8184
京都府京都市中京区姉小路通
東洞院東入曇華院前町 706-3
☎ 075-254-7902

万華鏡喫茶しろあむ

東大寺大仏殿の近くにある小さな万華鏡カフェ。コーヒーを飲みながら万華鏡を眺め、クラシック音楽を楽しめるという贅沢なスペース。

〒630-8208
奈良県奈良市水門町 17
☎ 0742-23-3770

有田焼万華鏡・ショールーム

著者が有田焼の窯元・源右衛門窯、香蘭社とのコラボレーションで作り上げた有田焼万華鏡を数多く展示。大型サイズからペンダントタイプの小さなものまで種類は多数ある。

〒849-4107
佐賀県西松浦郡有田町下本乙 2496-1
☎ 0955-46-5141

あとがき

　万華鏡、特にアート万華鏡の世界は、一般の方にとっては魅力的だけれどわからない"不思議な世界"なのではないでしょうか。

　以前から、万華鏡に興味を持ってくださる方がその1冊を見れば万華鏡の基本がわかり、万華鏡のすべてがわかる辞書のような本があればと思ってきました。

　今回出版された「万華鏡大全」が、"万華鏡とは"から始まり、作り方、ミラーシステム、見る対象物、世界の万華鏡など、知りたい情報や疑問に答えるそんな1冊になり、読者がこの本をきっかけに万華鏡の奥深さを知って、そして体験し、その無限の可能性と素晴らしさを感じていただければこの上ない喜びです。

　最後にこの本の制作にあたって、「万華鏡の歴史」についての文と貴重な写真をご提供くださった日本万華鏡博物館の大熊館長、作品掲載に快くご協力いただいた国内、国外の万華鏡作家の皆様に心より感謝申しあげます。

　また本書の出版に当たってご尽力いただきました誠文堂新光社の向田麻理子さん、企画・編集の(株)弦の長峯友紀さん、宮崎亜里さん、長峯美保さん、根気よく撮影してくださったカメラマンの岡本譲治さんに心よりお礼を申しあげます。

2016年 7月

山見 浩司

協力者　（掲載順）

中里 保子（Yasuko Nakazato）…p.10
佐藤 元洋（Motohiro Sato）…p.11
小山 雅之（Masayuki Koyama）…p.12
小林 綾花（Ayaka Kobayashi）…p.13
チャールス・カラディモス（Charles Karadimos）…p.14
マーク・ティックル（Marc Tickle）…p.15
スー・リオ（Sue Rioux）…p.16
ランディ＆シェリー・ナップ（Randy & Shelly Knapp）…p.17
ペギー＆スティーヴ・キテルソン（Peggy & Steve Kittelson）…p.18
ジュディス・ポール＆トム・ダーデン（Judith Paul & Tom Durden）…p.19
スティーブン・グレイ（Steven Gray）…p.20
ケビン＆デボラ・ヒーリー（Kevin & Deborah Healy）…p.21
ルーク、サリー＆ノア・デュレット（Luc & Sallie and Noah Durette）…p.22

大熊進一（日本万華鏡博物館館長）…p.146～148

著者プロフィール

山見浩司 （やまみ こうじ）

1961年東京生まれ。ステンドグラスを学んだ後、アメリカ留学中に本格的な万華鏡と出会う。帰国後ステンドグラススタジオを設立し、万華鏡制作を開始する。1995年アメリカのブリュースター万華鏡協会に入会。万華鏡作家として本格的にデビュー。アメリカで開催されている万華鏡コンベンションに日本人作家として初めて参加し、2001・2003・2013・2016年に同コンベンションで最優秀作品賞を受賞。陶芸家の辻輝子氏との共同制作や、有田焼窯元とのコラボレーションによる有田焼万華鏡制作の開発プロジェクトリーダーを務めるなど、他のジャンルとのコラボレーションも多い。伊豆高原「アトリエ・ロッキー万華鏡館」の長さ13mの巨大万華鏡（2006年）、東京・高尾の「高尾山トリックアート美術館」の体感型の大型万華鏡（2008年）など、巨大万華鏡もプロデュース。NHK「趣味悠々」で講師を務めるなど（2008年）、テレビや雑誌などメディアからの取材も多く、テレビドラマの「牡丹と薔薇」オープニングタイトルバックの制作なども担当。

【主な出版物】
2008年　日本放送協会『NHK趣味悠々──万華鏡・鏡の中の宝石』講師として制作協力
2009年　廣済堂出版『NHK趣味悠々──手作り万華鏡（DVDムック）』著
2009年　ほるぷ出版『家庭ガラス工房──ステンドグラス・ジャンルを越える物作りの世界』
　　　　「万華鏡・ステンドグラス技法を使って」担当
2015年　誠文堂新光社『はじめての手作り万華鏡
　　　　　　──身近な材料で作る、きらきら楽しい不思議な世界』著
2016年　学研プラス『心と体が軽くなる万華鏡DVDブック』著

東京都渋谷区代官山町にて万華鏡専門店＆万華鏡制作専門校・リトルベアー＆カレイドスコープアートスクールを経営、万華鏡の魅力を人々に伝えている。

編集	株式会社 弦	GEN Inc.
	長峯 友紀	NAGAMINE Yuki
	宮崎 亜里	MIYAZAKI Ari
	長峯 美保	NAGAMINE Miho
アートディレクション 装幀・本文デザイン	長峯 亜里	NAGAMINE Ari
写真撮影	岡本 譲治	OKAMOTO Joji
内部映像写真提供	山見 浩司	YAMAMI Kouji
「第1章 無限の可能性を秘める万華鏡」 の写真提供	掲載作品を制作した作家の方々	

万華鏡大全
まんげきょうたいぜん

基本のしくみから映像、ミラーシステム、作り方まで
万華鏡のすべてを網羅した決定版

NDC759

2016年9月16日　発　行

著　者	山見浩司	
発行者	小川雄一	
発行所	株式会社　誠文堂新光社	
	〒113-0033　東京都文京区本郷3-3-11	
	（編集）電話 03-5800-3621	
	（販売）電話 03-5800-5780	
印刷・製本	図書印刷　株式会社	

©2016, Kouji Yamami　　Printed in Japan

検印省略
万一落丁・乱丁の場合はお取替えいたします。
本書掲載記事の無断転用を禁じます。また、本書に掲載された記事の著作権は著者に帰属します。これらを無断で使用し、展示・販売・レンタル・講習会などを行うことを禁じます。

本書のコピー、スキャン、デジタル化等の無断複製は著作権法上での例外を除き禁じられています。本書を代行業者等の第三者に依頼してスキャンやデジタル化することは、たとえ個人や家庭内での利用であっても著作権法上認められません。

Ⓡ〈日本複製権センター委託出版物〉
本書の全部または一部を無断で複写複製（コピー）することは、著作権法上での例外を除き、禁じられています。本書からの複写を希望される場合は、事前に日本複製権センター（JRRC）の許諾を受けてください。
JRRC（http://www.jrrc.or.jp/　E-Mail：jrrc_info@jrrc.or.jp　電話 03-3401-2382）

ISBN978-4-416-71401-0